民族管弦乐队配器法

MINZU GUANXIAN YUEDUI PEIQI FA

朱晓谷 著

全国"十三五"系列规划教材
全国普通高等院校音乐专业系列教材

苏州大学出版社
Soochow University Press

图书在版编目（CIP）数据

民族管弦乐队配器法 / 朱晓谷著. -- 苏州：苏州大学出版社，2020.3（2021.1重印）
全国普通高等院校音乐专业系列规划教材
ISBN 978-7-5672-2999-0

Ⅰ.①民… Ⅱ.①朱… Ⅲ.①民族乐器—管弦乐法—高等学校—教材 Ⅳ.①J614.4

中国版本图书馆CIP数据核字（2019）第258478号

书　　　名：	民族管弦乐队配器法
著　　　者：	朱晓谷
责任编辑：	洪少华
特约审校：	王安潮
装帧设计：	吴　钰
出 版 人：	盛惠良
出版发行：	苏州大学出版社（Soochow University Press）
社　　　址：	苏州市十梓街1号　邮编：215006
网　　　址：	www.sudapress.com
E - mail：	sdcbs@suda.edu.cn
印　　　刷：	苏州市深广印刷有限公司
邮购热线：	0512-67480030　　销售热线：0512-65225020
网店地址：	https://szdxcbs.tmall.com/（天猫旗舰店）
开　　　本：	787 mm×1092 mm　1/16　印张：14.25　字数：304千
版　　　次：	2020年3月第1版
印　　　次：	2021年1月第2次印刷
书　　　号：	ISBN 978-7-5672-2999-0
定　　　价：	56.00元

凡购本社图书发现印装错误，请与本社联系调换。
服务热线：0512-67481020

前　言

笔者的老师胡登跳先生在 20 世纪 80 年代出版了《民族管弦乐法》，该书在音乐界产生了很大的影响，它是学习、研究民族器乐及其配器技法的重要教材和学术著作，是当时最具前沿创新意义的作曲技术理论探索。笔者长期在上海音乐学院教授民族管弦乐法课程，深感民族器乐艺术在改革开放后发展很快，在乐器改革及演奏、音乐创作领域中成果宏富，出现不少新的乐器，更是大量涌现出了新的乐曲和新的技法。笔者现将自己在教学、创作实践及理论研究中的心得，包括乐器性能、演奏技法、配器手法等，分两册予以较为详细地论述，第一册为《民族管弦乐队乐器法》(主要对象是汉族地区的乐器)，第二册为《民族管弦乐队配器法》。

本书从民族器乐的吹管、拉弦、弹拨、打击的四个乐器组及综合乐队配器等五个方面，在配器技术的具体运用上进行了阐释，尤其是对我国民族器乐 30 余年来的配器新技法进行了分析。书的编撰力图做到实用性、针对性、创新性的探索，尤其致力于民族器乐配器实践中的技术运用，更多地从微观技术分析给读者以深入认识。在实现民族器乐创作的教材功用基础上，还力图对创作、理论研究给予借鉴之用。

本书在写作过程中得到了很多作曲家和理论家的大力支持，他们的帮助使我拥有了较为丰富的总谱资料和理论成果，我都认真研习并将其中所含的配器技法融编入本书中，在此表示诚挚的感谢。此外，还要感谢苏州大学出版社洪少华先生的精心编辑，并感谢我的学生在打谱、打印中所做的大量辛苦的工作；感谢音乐理论家王安潮教授在民族器乐学术文献上提供的帮助。

朱晓谷

于上海音乐学院

目 录

总　论 ·· (1)

第一编　吹管乐器声部

第一章　组合形式 ·· (11)

第二章　旋律配置 ·· (13)
　　第一节　单一音色的旋律配置 ·· (13)
　　第二节　混合音色的旋律配置 ·· (22)
　　第三节　非常规编制乐器的旋律配置 ·· (28)

第三章　和声与织体 ·· (32)
　　第一节　单一音色的和弦及伴奏织体 ·· (32)
　　第二节　混合音色的和弦及伴奏织体 ·· (37)

第二编　弹拨乐器声部

第一章　组合形式 ·· (47)

第二章　旋律配置 ·· (52)
　　第一节　单一音色的旋律配置 ·· (52)
　　第二节　混合音色的旋律配置 ·· (63)

第三章　和声与织体 ·· (81)

　　第一节　单一音色的和弦及伴奏织体 ···························· (81)

　　第二节　混合音色的和弦及伴奏织体 ···························· (82)

第三编　拉弦乐器声部

第一章　组合形式 ·· (94)

第二章　旋律配置 ·· (96)

　　第一节　单一音色的旋律配置 ···································· (96)

　　第二节　混合音色的旋律配置 ···································· (104)

第三章　和声与织体 ·· (115)

　　第一节　单一音色的和弦及伴奏织体 ···························· (115)

　　第二节　混合音色的和弦及伴奏织体 ···························· (119)

第四编　打击乐器声部

第一章　组合形式 ·· (127)

第二章　打击乐器的性能和特点 ······································ (132)

第三章　打击乐声部的乐器配置 ······································ (134)

　　第一节　民间音乐和戏曲中的打击乐器配置 ···················· (134)

　　第二节　民族管弦乐队中的打击乐器配置 ······················ (141)

第五编　综合乐队配器

第一章　旋律配置······（160）
第一节　弹拨乐器与拉弦乐器组合······（160）
第二节　吹管乐器与拉弦乐器组合······（165）
第三节　吹管乐器与弹拨乐器组合······（175）
第四节　吹管、弹拨、拉弦乐器组合······（182）
第五节　吹、打、弹、拉四组乐器的旋律配置······（189）

第二章　旋律布局······（192）
第一节　旋律的音色布局······（192）
第二节　旋律的润饰······（202）

第三章　和声与织体······（208）
第一节　和　声······（208）
第二节　乐队伴奏织体······（210）

后　记······（218）

总　论

配器艺术是将不同音色、不同音响的乐器用旋律、和声、节奏有机地结合在一起,表现音乐内容所需要的艺术形象,或者脱离这三大要素而独立构成特殊的音响效果。

平衡是乐队构建的音响基础,配器首先要考虑的是声部与声部之间及整个乐队的平衡。

音域是配器的又一考虑重要因素。掌握各声部音域和整个乐队的音域可为表现音乐形象打下基础,如管乐声部从低音笙的最低音到高音梆笛的最高音。

a.管乐声部音域:

b.弹拨乐声部音域:

c.弦乐声部音域:

d.综合乐队音域(不包括打击乐):

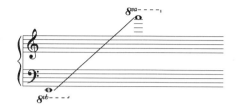

注意,以上是常用的、并在编制内的乐器音域。

音色是乐队音响表现力的重要依靠。音色包含两层意思:一是乐队种类的齐全是构成丰富音色的基础;二是单一音色和混合音色构成丰富的乐队整体音色。

音量是各乐器声部、综合乐队音响的幅度和变化,也是配器中所用的重要手段之一。

我国民族乐器品种极其丰富,可供民族管弦乐队选择的乐器(汉族)也就非常多,如胡琴类有高胡、二胡、中胡、板胡、京胡、坠胡、革胡和低音革胡等;管乐类有梆笛、曲笛、大笛、新笛、箫、口笛、高音笙、中音笙、低音笙、高音唢呐、中音唢呐、次中音唢呐、低音唢呐等;弹拨乐器有柳琴、月琴、扬琴、琵琶、阮(高音阮、小阮、中音阮、大阮、低音阮)、三弦、筝、古琴等;打击乐器就更多了,有皮革制、木制、铜制等种类。

在民族乐队的吹、弹、打、拉四个声部中,弹拨乐是它不同于西方特有的声部,乐器品种多,表现技法丰富。从某种意义上来说,对弹拨乐的了解程度和运用能力,是决定配器效果的基础。另外,打击乐声部也是民族乐队的特色,既可烘托乐队,又可单独构成一个声部完成音乐形象的塑造,甚至可在乐曲高潮时可单独使用。

综合的民族管弦乐队,不仅单一音色及混合音色很丰富,而且乐器的表现技法可充分发挥出来,给作曲家留出了广阔的表现空间。目前综合民族乐队有多种编制,如:小型乐队,代表曲目像刘明源的《喜洋洋》(约20人);中型乐队,代表曲目像彭修文改编的《花好月圆》,刘铁山、茅沅作曲,彭修文、秦鹏章改编的《瑶族舞曲》(45人以下);大型乐队,代表曲目像赵季平的《庆典序曲》及刘文金的二

胡协奏曲《长城随想》(45人以上);仿古乐队,代表曲目像《仿唐乐舞》;地方特色乐队,代表曲目像《渔舟凯歌》;少数民族乐队,代表性乐队像马头琴乐队、芦笙乐队。此外还有中西混合乐队。

不少民族乐器个性很强,如唢呐、三弦、板胡等。在配器中要注意因乐器个性而产生的问题。首先本声部要平衡,声部之间音量大小要平衡,特别是吹管声部,笛、笙、唢呐是不同种类的吹管乐器,发音力度对比大,本身有平衡问题;其次吹管乐和弦乐、弹拨乐声部间的组合平衡问题。但个性强的乐器又是民族乐队的特色,笔者认为不必排斥,只是要求作曲者在配器中十分小心谨慎处理即可。

音准问题。有些是乐器本身的问题。首先,传统六孔笛、传统唢呐一般一件乐器能转四至五个调,转多了很难控制音准,在快速演奏中尤其更难。其次,有些乐器习惯扫空弦,破坏了乐曲和声,使演奏产生音不准或"脏"的效果。最后,有些打击乐器,如云锣,因乐器运用时间长会造成乐器音不准,需要不断地调音;而有些准音高打击乐器,如十面锣,加入乐队演奏时也会造成乐队音不准的问题。

技法的使用问题。有些乐器音域很宽,如扬琴、琵琶,但在乐队中用小谱表,会失去大量的技法,要充分发挥它们横跨高、中、低三个音域的乐器特色。弹拨乐是以点带线,弹"点"时每个音都是一个重音,而变成"线"时又有多种技法不能统一。

弦乐的主体音色是二胡,可它并不是真正意义上的高音乐器,而中胡也缺少中音乐器的特点。琵琶虽是弹拨乐的主要音色,但阮族乐器增多则会使琵琶音色变得柔和;阮族乐器虽然冲击琵琶音色,但又取代不了柳琴、琵琶、扬琴的明亮音色。

综上所述,当代的民族管弦乐队编制有优点也有弱点,一个成熟的乐队编制需要很多年不断的改进才能完善。

本书从目前乐队编制的组合形式、旋律配置、和声与织体三个方面,阐述民族管弦乐队的配器方法。

为后面行文阐述需要,下面简列乐器音域表。附:

表 1 常用民族管弦乐队音域表

吹管乐组

高音笛 G 调（梆笛） （低八度记谱，常用调：F、G、♭A、A、♭B、C 调）

中音笛 D 调（曲笛） （低八度记谱，常用调：♭B、C、D、♭E、E 调）

低音笛 G 调（大笛） （低八度记谱，常用调：D、F、G、A 调）

新笛 F 调

箫 F 调

高音笙
- 38 簧笙
- 36 簧笙

中音笙 （高八度记谱）

次中音笙
- a.
- b.

低音笙

高音唢呐 D 调

 （低八度记谱）

高音唢呐
（加键）

小海笛 G 调 （低八度记谱）

高音管
（加键）

中音唢呐
（加键）

次中音唢呐
（加键）

中音管
（加键）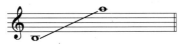

G 调管子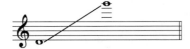

F 调管子

低音唢呐（加键）

低音管（加键）

倍低音管（加键）

弹拨乐组

柳　琴

扬　琴

注：扬琴低音区和高音区可增加几个音。

琵　琶

高　阮

乐器	记谱	备注
小 阮		
中 阮		（高八度记谱）
大 阮		（有两种定弦音）
低 阮		（高八度记谱）
小三弦		
大三弦		
箜 篌		压颤音区
古 筝		D调五声式定弦，可以用其他调的定弦，也可人工定弦

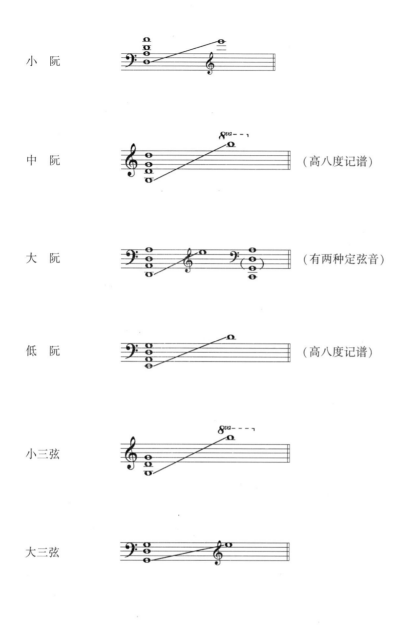

古琴　　　F调五声式定弦

打击乐组

定音鼓　　　四至五个

排　鼓　　　鼓五个

编木鱼

中国大鼓、板鼓

云锣　　　可用硬、软槌

十面锣　　1 2 3 4 5 6 7 8 9 10

低锣钹、小钹、京钹、大钹、对钹

方响　　　半音阶（44枚）

编　　磬 半音阶(37枚)

36枚编钟

注：每枚编钟在不同位置都可击相邻小三度音程的两音；此音域个别音没有。

拉弦乐组

高　　胡

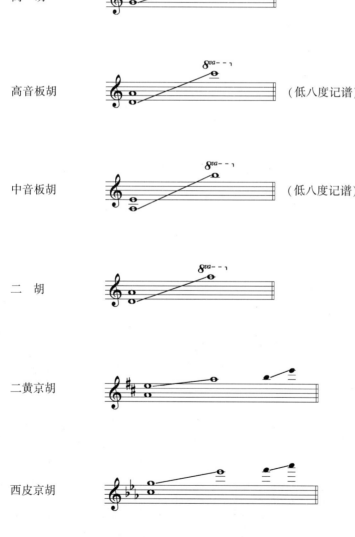

高音板胡 （低八度记谱）

中音板胡 （低八度记谱）

二　　胡

二黄京胡

西皮京胡

中　胡

坠　胡

革　胡

低革胡 （高八度记谱）

特别提示：

(1) 此表为一般常用音域表；

(2) 乐团编制不完全一样，此编制是常用编制；

(3) 不写高、低八度记谱的，均为实音记谱；

(4) 乐器在不断改革，音域两头有所扩展。

第一编　吹管乐器声部

吹管乐器是由笛、笙、唢呐组成的声部,音色的差异性较大,可产生丰富多样的色彩,具有很强的民族音乐表现力。写作吹管乐器声部可考虑以下几点:

(1)呼吸、换气与乐句的完整表达要一致,且要有着密切关系。

(2)各乐器有自己富有表现力的音区,它们的低音区不宜太强,高音区不宜太弱(主要是传统笛和唢呐有平吹和超吹),当然,通过人的演奏控制,高音区可弱下来。

(3)笙既可作旋律乐器也可作和声乐器,它和笛、唢呐构成旋律,必须写明是单音、双音、三音(包括传统和音)等。

(4)非常规乐队编制的乐器较多,如箫、新笛、传统高音管、笙篥、双管、加键管(部分乐团加键管由唢呐兼任)和少数民族吹管乐器等,根据音乐的需要,在作品中使用,也会有较好的效果。

第一章　组合形式

在乐队中,高音笛(梆笛)、中音笛(曲笛)、低音笛(大笛)、高音笙、中音笙(包括次中音笙)、低音笙、高音唢呐(包括加键唢呐)、中音唢呐(包括次中音唢呐)、低音唢呐,是乐队的常规编制,它们数量的多少,也会决定整个乐队人数的多少。目前的乐队有以下几种组合:

(1) ⎡高音笛（梆笛）　　(2) ⎡高音笛（梆笛）　　(3) ⎡高音笛（梆笛）
　　⎢中音笛（曲笛）　　　　⎢中音笛（曲笛）　　　　⎢中音笛（曲笛）
　　⎣高音笙　　　　　　　　⎢高音笙　　　　　　　　⎢高音笙
　　　　　　　　　　　　　　⎣高音唢呐　　　　　　　⎢中音笙
　　　　　　　　　　　　　　　　　　　　　　　　　　⎢高音唢呐
　　　　　　　　　　　　　　　　　　　　　　　　　　⎣中音唢呐

(4) ⎡高音笛（梆笛）
　　 中音笛（曲笛）
　　 高音笙
　　 中音笙
　　 高音唢呐
　　 中音唢呐
　　⎣低音唢呐

(5) ⎡高音笛（梆笛）
　　 中音笛（曲笛）
　　 低音笛
　　 高音笙
　　 中音笙
　　 低音笙
　　 高音唢呐
　　 中音唢呐
　　⎣低音唢呐

以上五个常用的组合形式都有它们各自的表现特点。第一种组合是小型乐队，目前一些非专业乐队常用此种组合方式；第二种组合是中型乐队，是在第一种组合的基础上加入高音唢呐；第三种组合除低音笙和低音唢呐外，管乐组基本齐全；第四种组合是目前典型的大型乐队编制，虽然没有低音笛，但中音笛分一、二声部，这是作曲家写大型作品的常用乐器组合；第五种组合是目前大乐队(80人)编制的吹管乐组。

特别提示：

不少乐队高音笛分一、二声部，在中音笛中第二声部往往兼新笛或大笛，亦即低音笛。目前总谱中已很少见到单独的新笛(或箫)声部，但在20世纪80年代以前较多见。作曲家写的民乐重奏及双管乐器协奏曲的作品越来越多，乐器的组合中产生的新音响也越来越丰富。

梆笛、曲笛、大笛在本书中分别称为高音笛、中音笛、低音笛，一是和其他管乐写法相同，虽然中音笛、低音笛不是乐队的中、低音区，却是笛子的中、低音区；二是笛界大多称大笛子为低音笛。

第二章　旋律配置

笛、笙、唢呐虽然同是吹管乐器,但在音色、音量和表现技法等方面是三种不同类型的吹管乐器,它们的个性大于共性。在乐队中它们同属于吹管声部,是单一音色。而在吹管声部内,又是音色不一样的混合音色。以下如写单一音色,分别指笛子、笙、唢呐;如两种或三种乐器混合使用,则称为混合音色。

第一节　单一音色的旋律配置

一、竹笛

两支或两支以上的同类竹笛组成高音笛、中音笛、低音笛(都有笛膜),无论同度、四度、五度、八度、双八度结合或复调化处理,它们的音色都统一、明亮,这是单一音色表现需要考虑之处。

1.同度及八度内音程

$$\begin{bmatrix}高音笛\\高音笛\end{bmatrix}清亮、高亢$$

谱例 1-1

卢亮辉:民乐合奏《羽调》

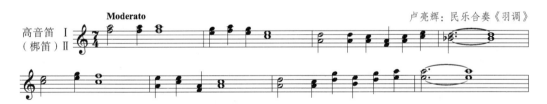

谱例 1-1 因是一种乐器,音色上更加协和、统一。

2.同度及八度内音程

$$\begin{bmatrix}中音笛\\中音笛\end{bmatrix}清亮、较厚实$$

谱例 1-2a

郭亨基:民乐合奏《打歌》

谱例1-2a总谱中在梆笛同度加入旋律,因是曲笛最好的音域,故处理也是以曲笛音色为主。

谱例1-2b

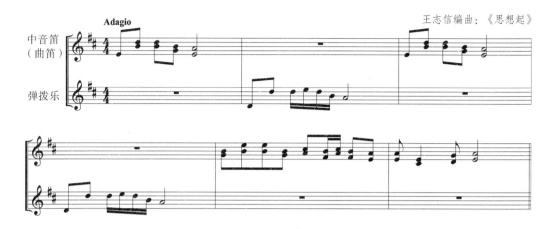

谱例1-2b同为中音笛,音色柔和而清亮,和弹拨乐声部相互呼应中,音色上形成鲜明对比。

3.同度及八度内音程

$\left[\begin{array}{l}\text{低音笛(新笛或箫)}\\ \text{低音笛}\end{array}\right]$ 醇厚、丰满,并有深沉悲凉之感

谱例1-3:

谱例1-3中,大笛一般只用一支,是用实音独奏乐句,仿佛绵延不断地叙述。有不少乐曲遇到这类旋律时用新笛,但在和梆笛、曲笛同时使用时,不如用大笛,音色统一,音量平衡些。

4.同度、四度、五度、八度音程

$\left[\begin{array}{l}\text{高音笛}\\ \text{中音笛}\end{array}\right]$ 同度结合,加强高音笛的音色厚度和中音笛的亮度

谱例 1-4

张坚：民族交响乐《华夏之根》之《晋国雄风》

谱例 1-4 由四根笛子八度演奏，高音笛（梆笛）用 A 调笛吹奏，在没有唢呐出现时，这一配器的音量是很大的。

5.同度、四度、五度、八度音程

$\begin{bmatrix}中音笛\\低音笛\end{bmatrix}$ 宽厚、饱满，加强中音笛的音色厚度

谱例 1-5a

刘文金：二胡协奏曲《长城随想曲》

谱例 1-5a 是曲笛和新笛八度关系的音响效果，软化了中音笛的音色，或者说，加厚了中音笛的音色。

谱例 1-5b

秦文琛：唢呐协奏曲《唤凤》

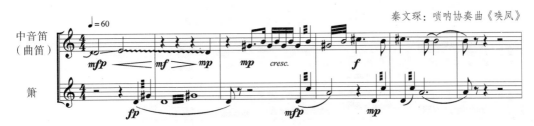

谱例1-5b是曲笛和箫两个声部,箫是实音记谱,中音笛(曲笛)是低八度记谱,箫的声部并没有超越,有些音也不构成小二度关系,而是七度关系。

6.八度音程

$\begin{bmatrix}高音笛\\低音笛\end{bmatrix}$ 明亮而醇厚

谱例1-6

顾冠仁:民族管弦乐曲《在那遥远的地方》

谱例1-6是高音笛(梆笛)和低音笛(新笛)配置的例子,二者构成八度关系,这样的处理增加了高音笛的音色厚度。

7.同度及八度音程

$\begin{bmatrix}高音笛\\中音笛\\低音笛\end{bmatrix}$ 响亮、具有穿透力,三组结合可以构成强大的音响效果,除唢呐外,它们是力度最强、音色最亮的吹管声部

谱例1-7

罗伟伦:民族管弦乐曲《王子与狮子》

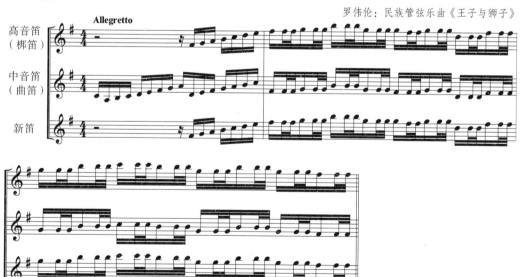

谱例1-7是三根笛子配置而成的声部,高音笛(梆笛)和中音笛(曲笛)间构成八度音程关系,中音笛(曲笛)和新笛从第二小节开始为同度音程关系,加强了高音、中音笛的声音厚度和紧张度。

特别提示:

两根或两根以上的笛子(a^2)吹奏旋律可加强旋律的力度、亮度,但在独奏或领奏时只用一支笛子(a^1)吹奏旋律为好,这样处理更容易自由地掌控。

谱例1-8

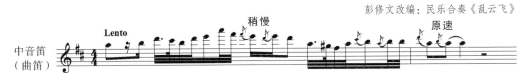

彭修文改编:民乐合奏《乱云飞》

谱例1-8是根据京剧旋律改编的较自由的乐段。如用两支笛子吹奏就会互相制约,很难达到作曲家的要求。这里只用一根笛子,第一小节最后一拍处,三大件也停下,让给笛子独奏。此谱是实音记谱,原总谱中,梆笛、曲笛只用一支,此曲是经典作品,很多乐队都演奏过,一般大乐队梆笛和曲笛都不止一支,故在多根笛子的乐队中,此处只用中音笛(a^1)演奏为好。

注:同一笛子,八度结合较少,同度、四五度结合较多。新笛是无笛膜的,和高音笛(梆笛)往往构成八度关系,但音色不统一。大笛(本书叫低音笛)是有笛膜的,和高音笛(梆笛)构成八度关系,效果很好,所以笔者提倡用大笛(低音笛)。

二、笙

高音笙、中音笙(次中音笙)、低音笙在乐队中已成系统,并被广泛应用,它们的音色柔和、统一,音量随着音的多少而增减。目前,乐队中以高音笙(36簧或37簧)、中音键盘笙、低音键盘笙的配置为多,包括中音抱笙、低音抱笙。

1.同度、八度及八度以上音程的结合都有好的效果

有时,可用高音笙的高音音域和中音笙的低音音域达到双八度音程的音响效果。高音笙常可单独演奏旋律,音色清亮、柔美;中音笙在乐队中也可单独演奏旋律,音色醇厚而温暖。

谱例 1-9

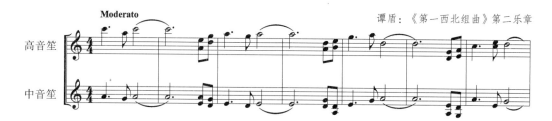

谭盾：《第一西北组曲》第二乐章

谱例 1-9 是《第一西北组曲》的第二乐章的《想亲亲》片段，大多是八度以上的同节奏的复调性旋律，音响效果较为甜美而柔和。

谱例 1-10

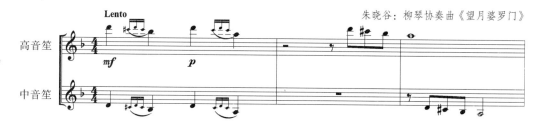

朱晓谷：柳琴协奏曲《望月婆罗门》

谱例 1-10 高音笙和中音笙是两个八度关系，音色温暖而乐境神秘。

2. 八度和双八度是常见的组合

$$八度\begin{bmatrix}高音笙\\低音笙\end{bmatrix}双八度$$

谱例 1-11

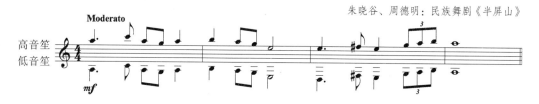

朱晓谷、周德明：民族舞剧《半屏山》

谱例 1-11 的两个声部是双八度音程关系，高音笙和低音笙都是常用音域，具有田园般的音响效果。

3. 同度和八度音程

$$同度\begin{bmatrix}中音笙\\低音笙\end{bmatrix}八度$$

同度组合的配置可加强中音笙的音色厚度,八度则可加大低音笙旋律的音量,并能使音色更为饱满。

谱例 1-12

赵季平:第二交响曲《和平颂》

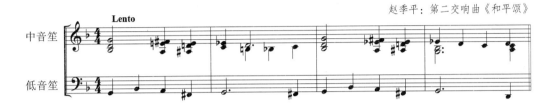

谱例 1-12 的低音笙为一条重复的旋律声部,中音笙用和声隐藏着另两条旋律,形成三声部复调。

4.八度音程或复调写法

三个笙的同旋律出现并不多见,但在乐队全奏中比较多见。

谱例 1-13

詹永明、杨春林改编:笛子协奏曲《兰花花》

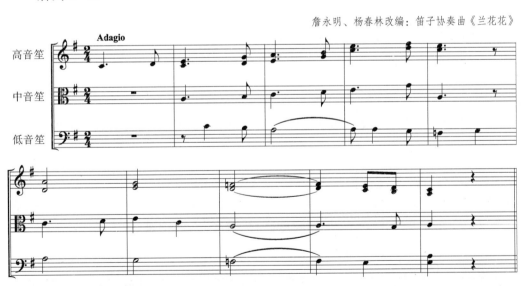

谱例 1-13 中的三个笙声部清晰,高音笙在它的低音区吹奏旋律,音响效果深沉而悲凉。

谱例 1-14

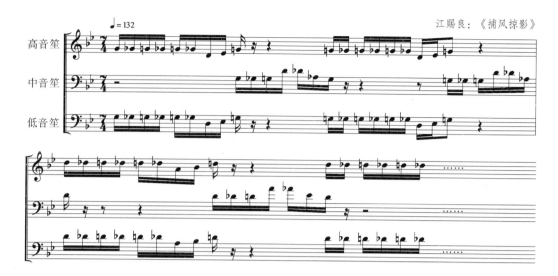

江赐良：《捕风掠影》

谱例1-14是高音笙与低音笙的八度音程关系结合，中音笙作为补充，速度较快，吹奏上也较难。

注：次中音笙在一些乐队中还有使用，具有中音笙的音色效果，但逐渐被键盘中音笙和低音笙所替代。

三、唢呐

唢呐是乐队中(除打击乐外)最响的一组乐器，并已成为自为系统：高音唢呐、中音唢呐、次中音唢呐、低音唢呐。一般乐队中用高音唢呐、中音唢呐、低音唢呐较多。

唢呐在大乐队中多见同度、八度音程关系结合的旋律，而特殊风格也有不同度数的结合。

1. 同度音程或八度音程

[高音唢呐 / 中音唢呐] 同度高亢、嘹亮；八度饱满

谱例 1-15a

谭盾：《第一西北组曲》第一乐章《老天爷下甘雨》

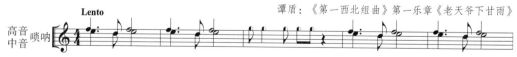

谱例 1-15a 旋律大多为二度音程关系,音响效果如呐喊声,也是西北地区很有特色的旋律进行及和弦结构。

谱例 1-15b

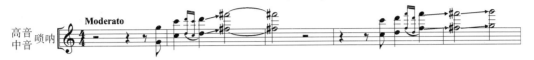

谭盾:《第一西北组曲》第一乐章《老天爷下甘雨》

谱例 1-15b 中,因用滑音,高音唢呐、中音唢呐都用传统唢呐演奏法。

2. 八度音程

⎡ 高音唢呐 ⎤ 八度　这一组合是大乐队合奏中常用的手法,以强大的音响
⎢ 中音唢呐 ⎥
⎣ 低音唢呐 ⎦ 八度　展现吹管乐的力度

谱例 1-16

李民雄:《龙腾虎跃》

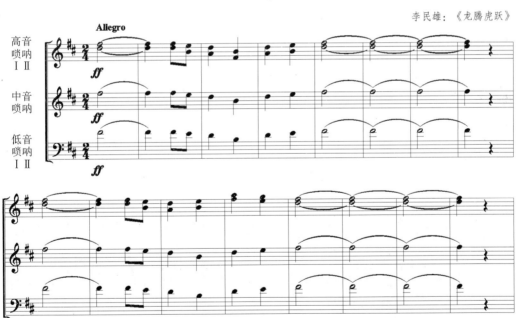

谱例 1-16 中的高音唢呐是低八度记谱。

特别提示：

在传统高音唢呐和加键中音唢呐、低音唢呐相结合时,因音律关系而使音色有些不同,传统高音唢呐粗犷、明亮,而加键中音唢呐和加键低音唢呐饱满、较柔和,特别是加键中音唢呐,在高音区的声响较细。有些乐队在乐曲无风格需要时,用加键高音唢呐也是可取的,音色宜统一,音量宜平衡。

第二节　混合音色的旋律配置

同类乐器结合不改变音色,而不同类乐器结合(混合音色)音色丰富,在结合中会产生新的音色,在不同音域用不同力度演奏时,也会有不同的音响效果。

高音区的重复:一是软化高音区尖锐的音响(高音笛加高音笙);二是增强高音区的音量;三是丰富高音区的音色。

中音区的重复:这一音区的混合音色旋律组合特别丰富多样,音量大小的控制也比较容易。

低音区的重复:大多数情况下是为了平衡音响,加强音响厚度。

1.同度或八度重复

　同度清亮。这两种乐器的重复都以笛子的音色为主,但同度重复高音笛应在中低音域,能和高音笙构成同度音程关系

谱例1-17

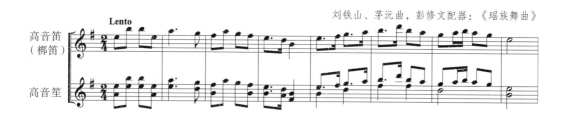

刘铁山、茅沅曲,彭修文配器:《瑶族舞曲》

谱例1-17中,高音笙把高音笛的音色软化了。如果用G调笛都在高音区演奏,这一旋律又是柔美的;如果用高音笙以八度重复此旋律,则会既明亮又柔和。

谱例1-18

李焕之:《春节序曲》

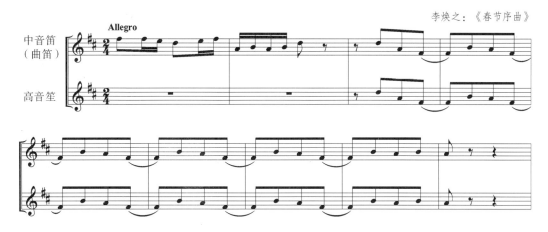

谱例1-18中,中音笛和高音笙是八度演奏,中音笛(D)是低八度记谱,第三小节开始的旋律都在它的中低音区,比较柔和,加上高音笙的低八度重复,旋律就会显得清亮而柔和。

2.八度重复

它们之间既可以同度也可以八度音程关系重复,低音笛音色明亮、高音笙音响厚实

3.同度或八度重复

$\begin{bmatrix}高、中音笛\\高、中音笙\end{bmatrix}$ 同度或八度都会使笛子音色变得柔和而不失明亮

谱例1-19

刘文金:民乐合奏曲《十面埋伏》

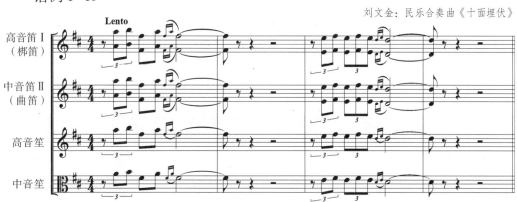

谱例 1-19 的音程关系中,高音笛Ⅰ和中音笛Ⅰ同度,中音笛Ⅰ和中音笛Ⅱ同度;高音笛和中音笛为八度关系;高音笙和中音笛Ⅱ同度,中音笙和高音笙为八度关系。音乐紧张而深沉。虽然听到笛子的音色为多,但高音笙和中音笙会对软化和加厚笛子音色能起到很好的作用。

4.八度重复

谱例 1-20

Enjou Schneider:笙协奏曲《易经》

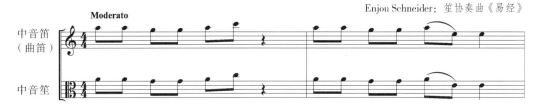

谱例 1-20 中,中音笛实音记谱,和中音笙构成双八度音程关系,它们所产生的音色既有亮度又有厚度,这两件乐器构成八度或双八度关系,被经常使用。

5.八度重复

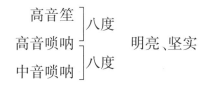

谱例 1-21

Wang I-Yu:笙协奏曲《太阳星》

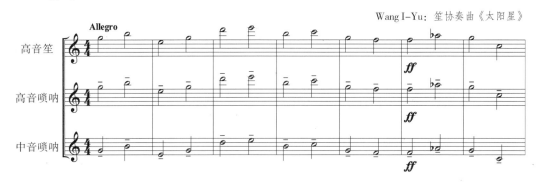

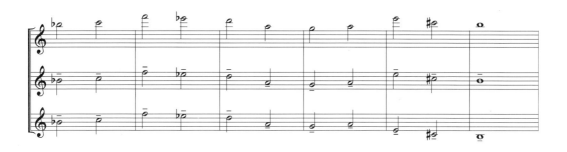

谱例1-21音响强大,高音笙如果用传统和音演奏,音量还可以;如果用单音,几乎会听不见笙的音色。此例主要是高音、中音唢呐八度音程关系的演奏,高音笙的加入起着软化高音唢呐音色的作用。

6.八度音程和同度重复

谱例1-22

张殿英:民族管弦乐曲《载歌载舞庆佳节》

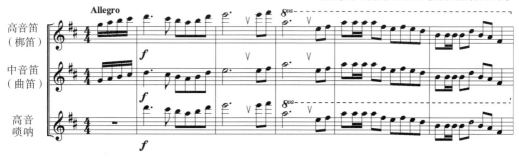

谱例1-22中,高音笛和中音笛是八度音程关系演奏,高音唢呐和中音笛是同度演奏,音色嘹亮。其中的高音唢呐和高音笛是实音记谱。

7.八度和双八度重复

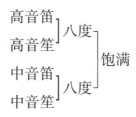

谱例 1-23

程大兆：民族管弦乐曲《云冈印象》

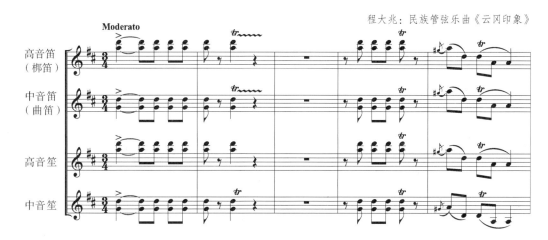

谱例 1-23 中，笛和笙分别都是八度音程关系。即使在不用低音笛、低音笙的情况下，音色也明亮而饱满。

8. 八度音程

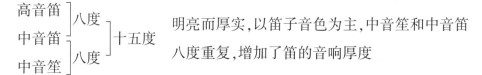

高音唢呐 ⎤
高音笙 ⎦ 八度　可演奏风格性强的乐曲，笙用传统和音演奏

9. 八度音程

高音笙 ⎤
低音笛 ⎦ 八度　厚实，高音笙和低音笙八度重复，以笙为主要的音色，
中音笛 ⎦ 八度　高音笙在它的中、高音域，加入中音笙会使音色更加厚实

10. 八度音程

高音笛 ⎤
中音笛 ⎦ 八度 ⎤
中音笙 ⎦ 八度 ⎦ 十五度　明亮而厚实，以笛子音色为主，中音笙和中音笛
　　　　　　　　　　八度重复，增加了笛的音响厚度

11. 八度、四度或同度音程

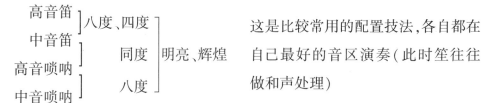

高音笛 ⎤
中音笛 ⎦ 八度、四度
高音唢呐 ⎤ 同度　明亮、辉煌　这是比较常用的配置技法，各自都在
中音唢呐 ⎦ 八度　　　　　　自己最好的音区演奏（此时笙往往做和声处理）

12. 八度音程

高音笛 ｜
高音唢呐 ｜ 八度　尖锐、嘹亮

这是吹管乐中两件音量大、音域高的乐器，八度重复，如单独使用则会以高音唢呐音色为主

13. 八度音程

高音笛 ｜ 八度
中音笛、高音笙、高音唢呐 ｜ 八度
低音笛、中音笙、中音唢呐 ｜ 八度
低音笙、低音唢呐

辉煌、响亮、饱满

这是吹管乐全奏，有时也和乐队一起，有时仅是吹管乐音色，就会十分震撼，此时的笙往往在旋律中同时加入和弦音

谱例 1-24

程大兆：民族管弦乐曲《黄河畅想》

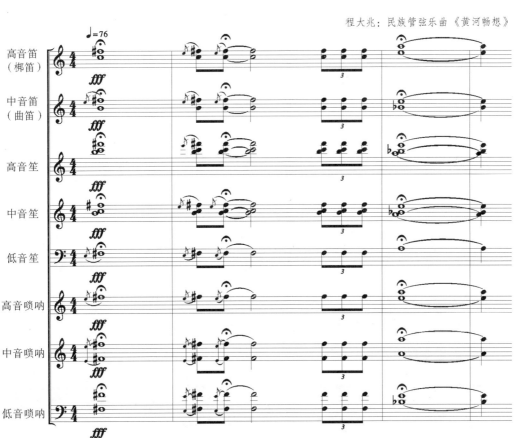

谱例1-24中,旋律在各自最好的音区以全奏形式出现,气势磅礴。

特别提示：

在常规编制的乐队中,根据乐曲音乐形象表现的需要,配器可能会千变万化。但从配器的原则来说,单一音色与混合音色经常可变化地使用,这样才能使配器色彩更加丰富。

第三节　非常规编制乐器的旋律配置

非常规编制的乐器指乐队编制以外的乐器,如管子、口笛、笙篥、箫以及少数民族乐器等,它们带有强烈的个性、地区色彩及少数民族风格特点。除高音管、中音管、低音加键管以外,大多以独奏形式出现,或在一首乐曲中担任重要声部。

配置非常规乐器编制是我们民族乐团表现的特点之一,虽然西方交响乐团也常会如此,但不像我们如此频繁地用非常规乐器,乐器种类又如此之多。

（1）我国幅员辽阔,地域性民间音乐、地方戏曲和曲艺等都极其丰富,有着多种富有特色的主奏和伴奏乐器,如坠胡、高音管、京胡、板胡、四胡等。

（2）我国少数民族众多,他们的乐器极具特色,甚至一件乐器、一种音色就足以代表他们的民族音乐特色,如弦子、马头琴、冬不拉、苏奈尔、伽倻琴、热瓦普、巴乌、手鼓、铜鼓等。

（3）我们现在的民族乐队常规编制只是相对统一,但还在不断发展和探索之中。

（4）有的乐曲使用少数民族乐器或非常规编制乐器,并不一定是要凸显少数民族风格或地方风格,而是要用其独特的音色。如朴东生《阿里山素描》中使用芦笙,林乐培《昆虫世界》中使用巴乌,李英《易之随想》中使用的埙,金湘《漠楼》中使用箫,郭文景《愁空山》中使用排箫,等等。

一、新疆唢呐

谱例1-25

姜莹：民族管弦乐曲《丝绸之路》

谱例1-25为新疆唢呐的编配,它近似筚篥音色。在总谱中,作者也许为了普及音乐演奏,并没提出用新疆唢呐,但有的乐团在演奏中使用了新疆唢呐,音响效果上很有特点。

二、排箫

谱例1-26

郭文景:笛子协奏曲《愁空山》

注:排箫一般与吹管乐器兼奏,在此段中只用它的音色。

三、巴乌

谱例1-27

卢亮辉:民族管弦乐曲《羽调》

注:巴乌音色柔和、优美,近年用得较广泛,并有了改良巴乌,音域也变得较宽。此外,还有葫芦丝。它们都是云南傣族乐器。

四、箫

谱例1-28

金湘:民族管弦乐曲《楼兰》

谱例1-28使用了箫,音乐有一种神秘和荒凉感。

在吹管乐声部中,我们还能见到如芒筒(苗族)、吐良(景颇族)、羌笛(羌族)、口簧(彝族)等少数民族吹管乐器以及汉族的双管、口笛及召军、大筒等乐器。可见民族吹管乐器确实很丰富。

虽然吹管乐器笛、唢呐、笙的音色差异大,但同类乐器的重奏在音色、音域、音量上还是能统一平衡的,加上又有不同调的乐器,这些使得我国的民族管弦乐具有多调性、泛调性(包括民族同宫、不同宫系统)等特点。现代技法在吹管乐创作中出现,使这一领域在技法与演奏上都有所突破。

谱例 1-29

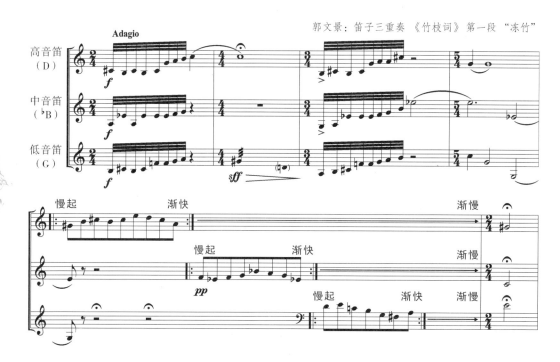

谱例 1-29 用现代技法,采用三根不同调的笛子同时演奏,音响效果很特别。

谱例 1-30

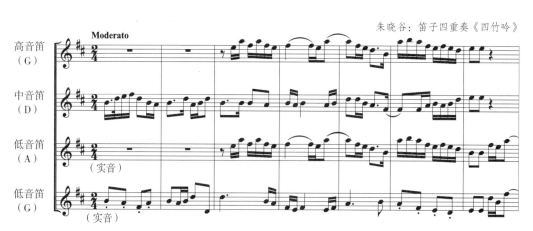

谱例1-30是用四根不同调的笛子吹同一调（同宫系统），此例高音笛和低音笛（A）呈八度音程关系，中音笛和低音笛（G）也是八度音程关系，音区并不交叉，采用江南丝竹风格，音乐较和谐。

谱例1-31

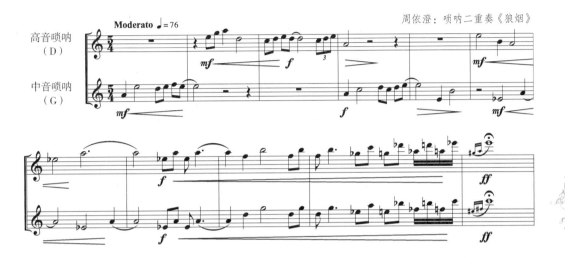

周依澄：唢呐二重奏《狼烟》

谱例1-31描写了古战场的场景，因都用传统唢呐，在音色上较统一。

同类乐器的重奏及非同类乐器的重奏，特别是吹管乐作品的写作有一定难度，但越来越多的作曲家愿意去做多种编配尝试，这将进一步推动吹管乐器重奏这一形式的发展，并使吹管乐器在乐队中发挥更大的作用。

第三章 和声与织体

用单一音色的吹管乐器构成和弦,一般比较和谐统一,特别是一组笙,它们已是乐队高音、中音、低音和弦重复的支柱乐器。用笛子构成的和弦有亮度和力度,也较常用。以唢呐构成的和弦大多用点奏的形式,在乐队全奏时也可用长音和弦。但用混合音色构成和弦时,就需要特别谨慎,因为吹管乐器音色、音量差别较大。

第一节 单一音色的和弦及伴奏织体

一、笛子

高音笛(梆笛)、中音笛(曲笛)、低音笛(大笛)在各自的音区音量平衡,音色易统一。

1.用高音笛构成的和弦

谱例1-32

景建树:民族管弦乐曲《金沙江》

谱例1-32用二度音程构成的和弦,以笛子的剁音、滑音,而来表现江水咆哮的音响效果。

2.用高音笛和中音笛构成的和弦

谱例1-33

阎惠昌:交响音画《水之声》第三乐章《小溪—江河》

谱例1-33是用两组前后出现吐音的笛子,表现小溪流水的音乐形象。

在音域上注意高音区或低音区,如高音区弱奏,低音区强奏则必须注意,要避免例1-1括号中的力度。高音域可以自由些,但音区太高时要注意少用弱奏,这是和弦构建的考虑。

例1-1

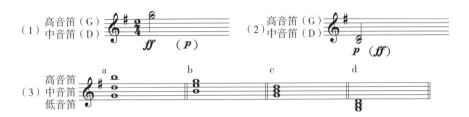

例1-1(3)中四个和弦的比较:

a.用开放排列,较空旷,音量处理要平衡,特别在没有其他乐器衬托时;

b.明亮而扎实;

c.饱满,音量幅度变化自由;

d.较弱,在需要笛子音色时(即亮度),是要有特点的。

谱例1-34a

景建树:民族管弦乐曲《远方回想》

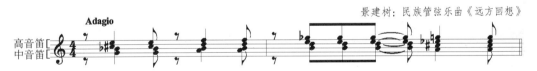

谱例1-34a在大型民乐作品中应用很普遍,音色、音量在中音区都能获得很好的音响效果。上例音色统一,音量平衡映衬,在这种组合中,其他声部要注意力度的平衡映衬。

谱例1-34b

李滨扬:民族管弦乐曲大音华章《舞之秧歌》

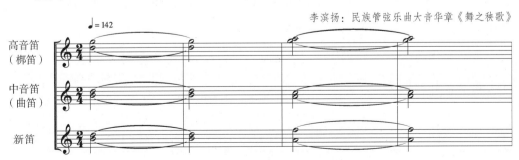

谱例 1-34b 在用高音、中音、低音组笛子作为和声构建时是协和统一的,第三声部的新笛是中音笛,用低八度重复(第三小节新笛第一声部为 G 或 A 音),音响还是以高音、中音笛为主。如把新笛换成低音笛,音响会更加明亮而厚实,并可提高八度(实音)演奏。

在分别以两支高音笛、两支中音笛、两支低音笛所构的和弦组合中,音色、音量在各自常用音域中都能达到好的音响效果。

二、笙

笙作为和弦使用是作曲家常用的形式,首先,它的音色能融入乐队中;其次,音量可随着音的多少而增大或减弱;另外,它在乐队的高音、中音、低音音域中都可使用和弦。

谱例 1-35

王建民:民族管弦乐曲《踏歌》

谱例 1-35 是用高音、中音笙构成和弦的例子,其用法比较典型。音乐前三小节和声为节奏型,后七小节笙作点状和声更突出节奏效果。此段并没有乐队低音衬托,整个乐队在中音、高音区以旋律型和声构成,像一组芦笙乐队的音效,表现了西南少数民族载歌载舞的场景。

高音笙用作和弦音,使用时一般都在中、高音区,用和弦长音时会有飘逸感,音响效果柔和而明亮。

谱例 1-36

朱晓谷：民乐合奏《韵》

谱例 1-36 在乐队中只有一支梆笛、一支曲笛、一支高音唢呐的情况下，高音笙在中音区就起到了加厚吹管声部的作用。

中音笙用作和弦音是乐队最常用的形式，因民乐队本身中音区不够充实，用它连接高音和低音，音响效果既饱满又厚实，在没有广泛使用低音笙前，大多数乐曲都用高音笙、中音笙，它不仅是吹管声部的和声，也是全乐队的和声。

谱例 1-37

王直编曲：民族管弦乐曲《黄梅调随想》

谱例 1-37 高音笙和中音笙是作为一组和弦使用的，特别是在没有低音笙的情况下，中音笙尽量用低音加厚和弦，但整个和弦的音响效果并不显得滞重，反而显得比较轻巧。

低音笙的加入，大大增强了乐队低音的厚度，使全乐队在高音、中音、低音音域的和声织体写法增多，包括点状节奏型或和弦长音。

谱例 1-38

刘文金编曲：民族管弦乐曲《十面埋伏》

谱例 1-38 是高音、中音、低音笙组成统一节奏的和弦。高音、中音笙在较低的音区，增强了音乐的紧张度。

特别提示：

高音、中音、低音笙在合奏中常演奏一组和弦，特别是变音和弦、转调和弦，使乐队的音准有较好的保障。但它不应在一首乐曲中只起和弦作用，也不宜用太多长时间不换的节奏和弦，这样所产生的"惰性节奏"会使听觉产生疲劳。

三、唢呐

唢呐作为和弦织体，在乐队中大多用点状和弦结构，如用和弦长音往往在乐队全奏或高潮段出现。（谱例 1-42）

谱例 1-39

卢亮辉：民族管弦乐曲《黄山组曲》

谱例 1-39 所构成的点状和弦，高音唢呐在低音区，是加厚、加亮乐队的和弦之用。

因乐器的改革,唢呐构成和弦的用法也越来越多,现在中音到低音都用加键唢呐,音量、音色更容易控制,高音唢呐也有加键的。这一组合音响是较易于平衡控制的,可以大胆使用。当然,前提必须是大型乐队。(从谱例1-50中也可以看出)

特别提示:

吹管声部用作伴奏织体一般以笙为主,因为笙的音准好。而唢呐一般用加键唢呐,音量能控制,音准也很好。至于一组高音、中音、低音笛,目前还是以六孔传统笛为主,但在乐队频繁转调及大量使用变化音(来不及换笛子)时,笛子组成的和弦在音准上有一定的困难,在配器时要谨慎使用。

第二节 混合音色的和弦及伴奏织体

笛、笙、唢呐作为同一伴奏织体是不多见的,但不同伴奏织体,同时或间隔地出现是常见的形式,如笛加笙、笙加唢呐、笛加唢呐等,这种综合伴奏织体也是常见的形式。

1. 纵向点状伴奏织体

在吹管乐中用纵向点状伴奏可加强节奏和重音力度,也能避免对旋律线的干扰。纵向点状伴奏织体既有和声功能效果,也可只有节奏或力度效果,特别是使用音束和音块时。

谱例1-40

谱例1-40整个吹管乐声部都用点状和声织体,表现热烈的气氛,在乐队全奏中较多见。此例既有和声效果,又起到节奏的作用,但也不宜长时间使用。

谱例1-41

刘文金编曲:民族管弦乐曲《茉莉花》

谱例1-41的基本节奏音型中,旋律、节奏的作用都较明显。

2.横向线性伴奏织体

在吹管乐中,横向线性伴奏是常见的形式,目的是加厚、提亮整个乐队的音响,有强烈的和声功能(无论传统和声、调式和声或非三度叠置的和弦),它左右着乐队和声色彩的变化。

谱例1-42

徐坚强:民族管弦乐曲《日环食》

谱例 1-42 用长音和弦作颤音处理,会产生光怪陆离之音响效果,在整个乐队中,色彩也是突出的。

谱例 1-43

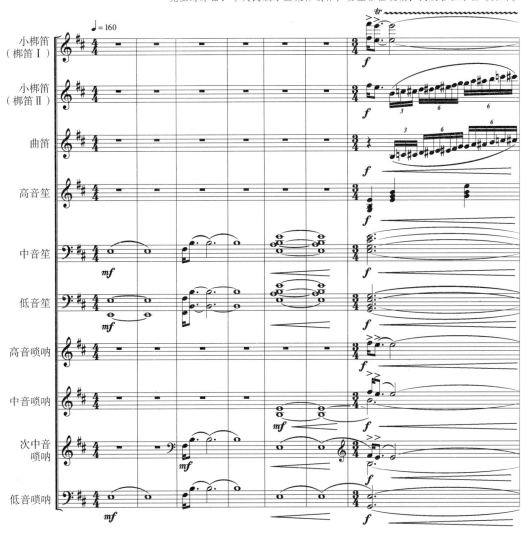

冼星海原曲,中央民族乐团集体创作,姜莹移植改编:民族管弦乐曲《黄河》

谱例 1-43 全用和弦长音,似黄河怒吼之声。先由中音笙、低音笙及低音唢呐、次中音唢呐在低音区演奏长音和弦,第七小节高音处开始出现高音唢呐、中音唢呐及小梆笛强力度的长音,如同呐喊;梆笛Ⅰ用八度颤音长音,梆笛Ⅱ和曲笛演奏半音,产生波涛汹涌的效果。

谱例 1-44

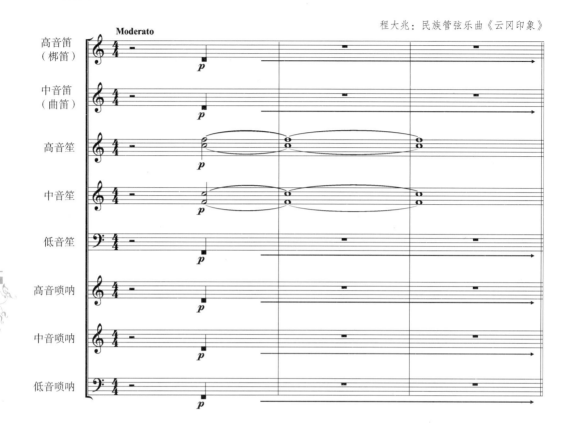

谱例 1-44 中用所有乐器的最低音(），这样的处理既有明确的和弦线性织体，又有以各自最低音构成的非三度叠置的和弦。

谱例 1-45

唐建平：民族管弦乐曲《后土》

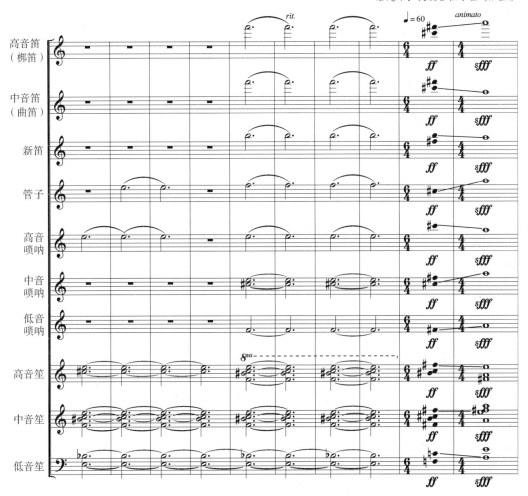

谱例 1-45 中的主旋律在弦乐和弹拨乐声部，吹管乐用笙组加高音唢呐以线性形式出现，第二小节中又加用管子，而第四小节只保留笙组，第五小节用吹管乐全奏，在第九小节以随意速度（此处以打击乐为主奏）并推动而到达极限强音。

3.节奏型伴奏织体

在需要加强乐队力度时，可同时出现或分别运用这一写法，在有舞蹈性、热情、光彩、有穿透力时，使用这一配器方法也是行之有效的。

谱例 1-46

金湘：琵琶协奏曲《琴瑟破》

谱例 1-46 的琵琶协奏曲中，其第一、二小节为和弦长音，第三、四小节为节奏型的柱式和弦，第六、七、九小节又变为和弦长音。这样的伴奏音型和长音往往是大乐队全奏形式，特别是在唢呐出现的时候。

谱例1-47

谱例1-47中的吹管乐声部用同一节奏和弦。在郭文景的笛子协奏曲《愁空山》第三乐章第215—218小节中也同样如此。在有唢呐出现时用乐队全奏的形式,此例如没有其他旋律,也可单独出现这样的和弦节奏。

4.综合性伴奏织体

在吹管乐声部同时出现点状、线型、节奏型伴奏织体是经常性的形式,其写法丰富而又富有层次感,其音响构成有立体感而多变的特征。

谱例 1-48

阎惠昌：交响音画《水之声》第三乐章《小溪-小河》

谱例 1-48 除高音唢呐外，吹管乐器全都用上了，音乐从第一小节第一拍开始，其他声部层叠上去，似小溪流淌的形象（前面列举的笛子谱例也用到单独的笛子声部）。和谱例 1-32 不同，这里加入一组笙、新笛和高音笙，而且节奏相同，低音笙和中音笙构成一组节奏音型，中音笙的节奏是笛中衍生出来的。

谱例 1-49

朱晓谷：唢呐协奏曲《敦煌魂》

谱例 1-49 是三种不同节奏的伴奏织体，主要旋律是三连音，和伴奏音型形成三对一的节奏型，梆笛、曲笛、笙是颤音的和弦长音，笙是非三度叠置的和弦，特别是乐队中的高音唢呐和次中音唢呐，产生的音响效果似战斗的呐喊声，高音笙、中音笙、低音笙节奏像士兵坚实的步伐，描绘出一幅宏大的战争画面。

谱例 1-50

关乃忠：交响音画 笙协奏曲《孔雀》第四乐章

谱例1-50开头的10小节有装饰音,也有旋律线条所构成的三种(第十小节开始)伴奏织体,恰似孔雀开屏的艺术形象。

吹管乐器表现力比较丰富,音域宽广,还有不少色彩性乐器(地方、民间、少数民族及古乐器)可用,在旋律或伴奏音型、和弦、节奏等方面,现代化的发展也可大胆运用。

特别提示:

吹管乐器用作伴奏声部,其手法多样,音色极其丰富,以上只是常用技法的评析。其各种组合可产生出新音色,则有待更好地挖掘。吹管乐在乐队中的编制相对稳定,各大乐团在这一声部的组合运用都大同小异。作曲家可大胆运用各种配器技法,特别要注意的是,吹管乐也有不少编外乐器,如地区和少数民族的特色乐器,应根据乐曲需要而加以使用。

第二编　弹拨乐器声部

弹拨乐器是我国民族乐队中最富有特色的声部,是否能写出民族乐队配器的特点与对弹拨乐的了解和应用有很大关系。在当前民乐团(队)中,弹拨乐声部的主要乐器有柳琴(或小阮)、扬琴、琵琶、中阮、三弦、大阮、筝(或箜篌)。弹拨乐声部的写作须注意以下几点:

一是弹拨乐器品种多,因此,音量的平衡、音色的统一和丰富是构建弹拨乐器声部的重要条件。

二是弹拨乐器技法丰富,既要充分发挥各种弹拨乐器的技巧,又要使这些技巧统一而作为一个整体融合到乐队中,是控制好配器的基本要求。

三是弹拨乐器在弹奏中是以点连线,在弹单音时每个音都有"重音",余音弱,且小而短;但它们长轮时可任意时值,不像吹管乐器要换气、拉弦乐器要换弓而不能有持续余音。

四是弹拨乐器的个性较强,在乐队中既要发挥好它们的特点,又要使它们融合到乐队中。

第一章　组合形式

当前中国主要民族乐团弹拨乐器声部的编制是不一样的。随着乐器的改革,新的乐器不断出现,特别是阮族,小、中、大、低等形制阮的出现,给弹拨乐器声部的组合增加了许多不确定因素。目前的弹拨乐器声部有如下四种编制:

(1)	(2)	(3)	(4)
柳琴	柳琴	小阮(柳琴)	柳琴
扬琴	扬琴	扬琴	小阮
琵琶	琵琶	琵琶	扬琴
中阮	中阮	中阮	琵琶
大阮	大三弦	大三弦	中阮
古筝	古筝(箜篌)	大阮	大阮(大三弦)
		竖琴(箜篌)	竖琴(古筝)

以上是大乐队中弹拨乐器声部较常见的编制,随着现代音响的探索,还会有其他各种新的、不确定的编制出现。

特别提示:

虽然扬琴、琵琶、古筝三种乐器涵盖了乐队的高、中、低音域,但我们不能把琵琶只当中、高音乐器使用,把古筝当中、低音乐器使用,这对于它们在乐队中的发挥是有限制的,这里要提请作曲家注意。目前,扬琴和琵琶在总谱中大多只用高音谱号,柳琴属于弹拨乐声部中的高音乐器,在大乐队编制中可增加至3-4把。

另外,以弹拨乐器为主的重奏和小合奏作品也越来越多,下面举三个弹拨乐组合的例子。

1.丝弦五重奏:二胡、柳琴、扬琴、琵琶、古筝

胡登跳先生根据多年的实践写了几十首丝弦五重奏作品,现已成为固定的组合形式。谱例2-1为胡登跳的《跃龙》。

谱例2-1

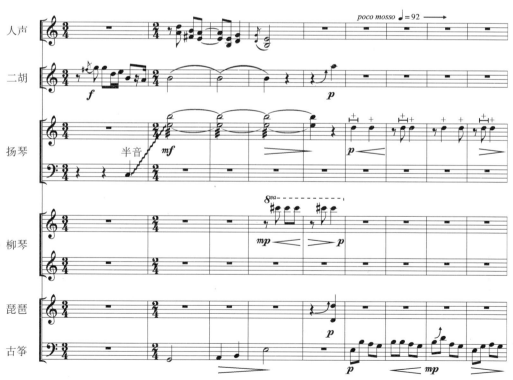

胡登跳:丝弦五重奏《跃龙》

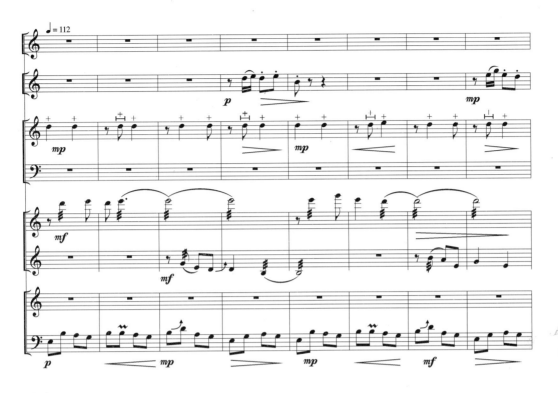

此曲是丝弦五重奏的代表作品,它既充分发挥了弹拨乐的特点,又与其他乐器如二胡甚至人声彼此有机地融合在一起。

2.弹拨乐七重奏:笛子、柳琴、小阮、中阮1、中阮2、大阮、古筝

谱例2-2是王建民的弹拨乐七重奏《阿哩哩》的编制。

谱例2-2

王建民:弹拨乐七重奏《阿哩哩》

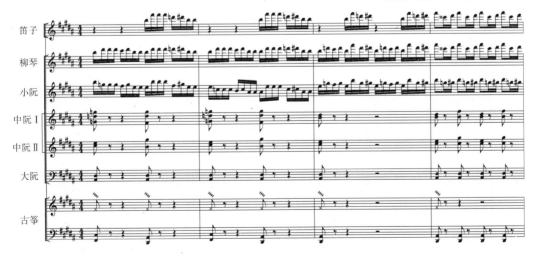

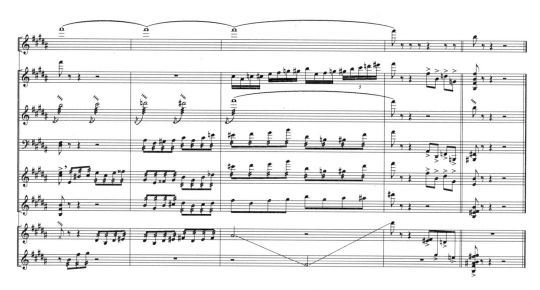

此曲的旋法、和声与节奏很有新意,在组合上很有特点,它以弹拨乐为主体,又融入吹管乐。

3.弹拨乐合奏:柳琴、琵琶、扬琴Ⅰ、扬琴Ⅱ、木琴、中阮、大三弦、大阮、大提琴、低音提琴

谱例2-3是顾冠仁改编的弹拨乐合奏《三六》的编制,它以弹拨乐为主体,又融入打击乐。

谱例2-3

顾冠仁改编:弹拨乐合奏《三六》

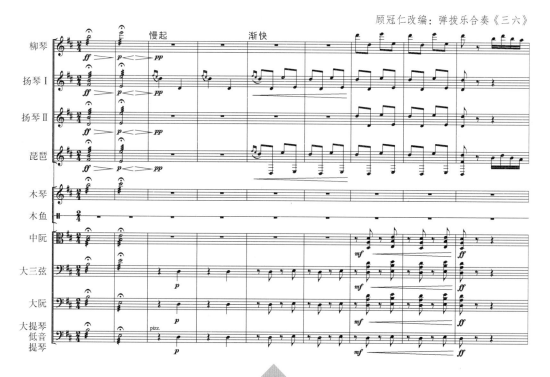

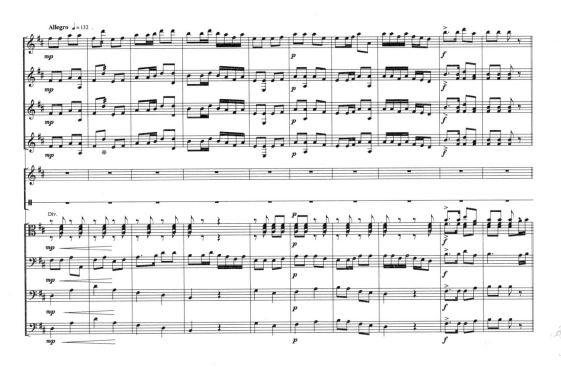

谱例2-3是由江南丝竹《三六》改编的一首弹拨乐合奏曲,每件乐器都在各自最好的音域发挥其特长,在配器上十分有特点,强弱对比显著。

无论是大乐队中的弹拨乐器声部或是以弹拨乐器为主的小型合奏、重奏组合,都很有特点。弹拨乐是民族器乐的一个重要声部,值得我们进一步探索和研究。

第二章 旋律配置

弹拨乐器声部的组合种类很多,在每件乐器的人数配置上都不太相同。弹拨乐的音色很丰富,但若技法不统一会产生杂乱之感。

第一节 单一音色的旋律配置

在弹拨乐中只用一种乐器与其他的单一音色的乐器一起演奏旋律,如十把二胡和一把琵琶演奏同一旋律,琵琶的音色也可以听得十分清晰。在一般情况下用单音、震音或单音与震音结合三种方法,特别是后两种,效果都很好。

谱例2-4(单音)

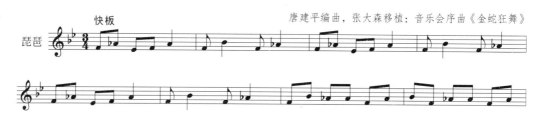

唐建平编曲,张大森移植:音乐会序曲《金蛇狂舞》

谱例2-4因速度快,全用单音(弹、挑)演奏,旋律清晰干净。

谱例2-5a(震音)

顾冠仁:民族管弦乐曲《在那遥远的地方》

谱例2-5a由柳琴声部用震音(摇指)技法演奏,旋律流畅连贯。

谱例2-5b

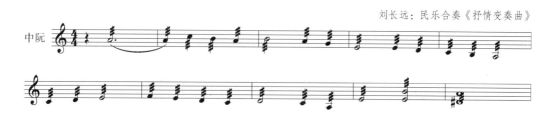

刘长远:民乐合奏《抒情变奏曲》

谱例2-5b与谱例2-5a一样,都用震音演奏。

谱例2-6(单音与震音结合)

刘湲：音诗《沙迪尔传奇》

琵琶 中速（摇指）

谱例2-6是琵琶单音与摇指(不是轮指)的结合,旋律不仅流畅清新,还很有动力感。

特别提示：

弹拨乐器在演奏优美的慢板旋律时,一般都用震音标明。但较长的乐段只用震音演奏容易产生听觉疲劳,使旋律缺乏动力,演奏者也会有视觉疲劳感。这就要求作曲家要特别注意,运用综合技法(单音与震音结合)效果会比较好。

一、柳琴

柳琴不仅是弹拨乐器声部的高音乐器,也是全乐队的高音乐器,它单独出现的机会不多,大多和高胡或笛子(同是乐队高音乐器)同时出现。谱例2-7中,其他弹拨乐器声部没出现旋律而只是伴奏音型,柳琴在这里担任旋律的主奏。

谱例2-7

郭亨基：民乐合奏《打歌》

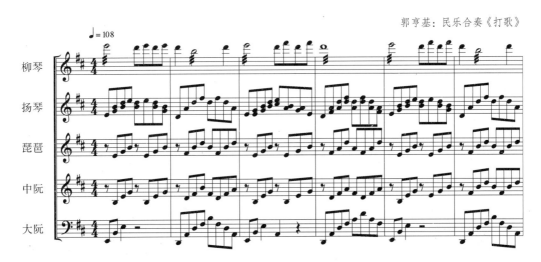

谱例2-7中的柳琴在高音区演奏旋律,其他弹拨乐器都是伴奏音型,这样的处理,使得旋律很清晰。

谱例 2-8

姜莹：民乐合奏《丝绸之路》

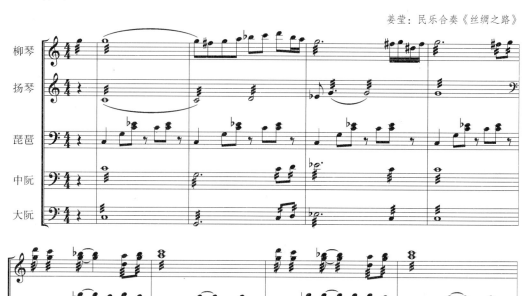

谱例 2-8 中，柳琴在弹拨乐中单独演奏旋律（高胡、二胡、中胡同柳琴旋律）。

二、扬琴

扬琴的音域宽广，在乐队的高、中、低音域都有它的身影，因为扬琴有四个八度，半音齐全。作曲家很喜欢用扬琴，因为它在乐队编配中特点突出。

谱例 2-9a

林乐培：民乐合奏《秋决》

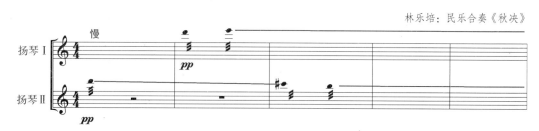

谱例 2-9a 扬琴是长音，也没有其他声部，第四小节才有洞箫声部进入。

谱例 2-9b

林乐培：民乐合奏《秋决》

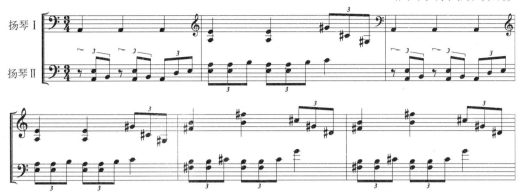

谱例 2-9b 是扬琴带有伴奏性质的旋律，表现了判官坐轿子的形象。

谱例 2-9c

林乐培：民乐合奏《秋决》

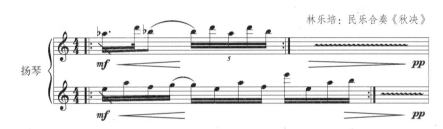

谱例 2-9c 中的扬琴表现了窦娥冤斩、六月飘雪的场景。以上三例都出自《秋决》一曲。

特别提示：

林乐培的民乐合奏《秋决》在以章回小说为乐章，以主要乐器坠胡、南管为语法的音乐手法，再加上京剧锣鼓的运用，配器上很有特点。

谱例 2-10

钱兆喜：骨笛与乐队《原始狩猎图》

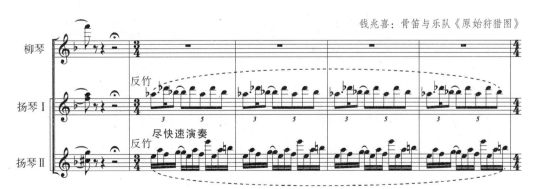

谱例2-10中乐队只有扬琴声部,用反竹演奏作为过渡。

谱例2-11

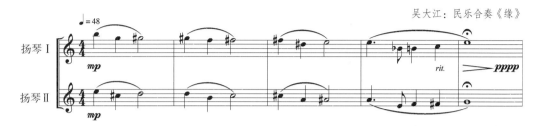

吴大江:民乐合奏《缘》

谱例2-11是吴大江的作品,创作于1981年,此段只用两架扬琴就能很好地演奏旋律。

特别提示:

因扬琴中低音余音较长,和其他乐器配合使用会导致音不清晰,故大多使用它的中高音域或单独使用扬琴音色,但止音器普遍使用后就大大缓解了这一问题。

三、琵琶

琵琶是弹拨乐声部的代表乐器,在全乐队中很突出,在民间和有些戏曲伴奏中担当重要乐器,故以它代表弹拨乐也是顺理成章的事。因琵琶的技法繁复,其轮指的演奏方法和大多弹拨乐轮指的演奏方法及音色都不相同,其他乐器用轮指(古筝为摇指),琵琶就用滚奏技法,这样音色比较统一。琵琶在乐队中以旋律或独奏形式出现较多。

谱例2-12

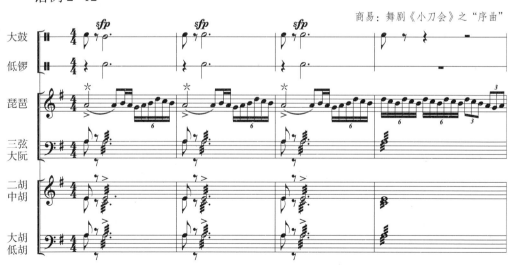

商易:舞剧《小刀会》之"序曲"

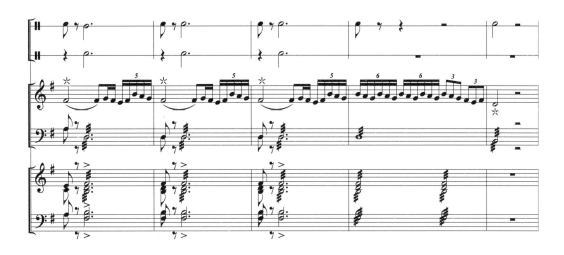

谱例 2-12 很有特点，大乐队的配置只用一把琵琶作为旋律，写得很有张力，且个性很强，旋律能听得十分清楚，它是很好的范例。

谱例 2-13

赵季平：民乐合奏《庆典序曲》

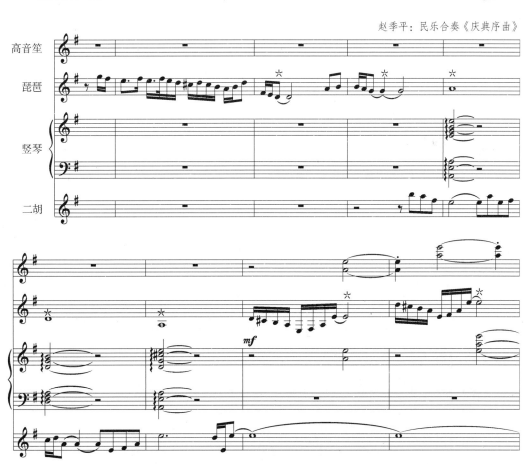

谱例2-13是中段到第三段的连接段,以琵琶为主要旋律,与二胡构成二重奏,效果很好。

谱例2-14

叶国辉:民乐合奏《听江南》

谱例2-14是用苏州评弹的旋律作为动机而发展,琵琶是评弹的主要伴奏乐器之一,该段用了琵琶独奏形式来展现评弹的音韵,因此而将其他弹拨乐器都作为伴奏的声部。

四、中阮、大阮

中阮和大阮不仅是弹拨乐器声部的中低音乐器,也是整个乐队的中低音声部之一,它们的音色能融入乐队,共性强于个性。目前已形成高、小、中、大、低阮的"阮族";但在乐队中,以中阮和大阮较多见,小阮有时也用于配器之中。由于阮音色含蓄而柔和,因此乐队在中音区常用中阮。而大阮往往作为低音乐器使用。

谱例2-15

赵季平:民乐合奏《庆典序曲》

谱例2-15是一句用中阮演奏的连接句,也是乐曲中重要的主题旋律。

谱例2-16

江赐良:《捕风掠影》第二乐章《红毛丹》

谱例2-16中有意思的是弹拨乐只写了三种乐器,弦乐和吹管乐的低音在第三小节进入另一旋律,在这三种乐器中,中阮和大三弦是同度演奏,大阮是低八度演奏,一直演奏了20小节。

中阮更多的是和弹拨乐的中低音声部组成旋律。

大阮除和弹拨乐在一起使用外,也时常和其他低音乐器同时相配。

特别提示:

中阮和大阮虽然一件是中音乐器,一件是低音乐器,但它们的最低音距离只有四度,中阮能演奏的旋律及伴奏织体,大阮也可以,并相辅相成。在音色上大阮比中阮明亮,中阮是弹拨乐器中音色最柔和的,大阮的触发音点比中阮清楚,如把大阮作为低音乐器可灵活使用,它发出的和弦共鸣是弹拨乐器中最响的(特别在空弦音多的和弦上),我们经常可见到用中阮、大阮加琵琶组成中低音和弦节奏,音响的威力是较为强大的。

五、大三弦

三弦的音域基本和中阮相同,它的三根弦和中阮的二、三、四弦相同,发音明亮、有力,是极有个性的弹拨乐器。它是汉族弹拨乐器中唯一没有品的乐器,走弦自如,滑音极其方便,所以有特点的旋律往往由它担任主奏乐器;就是和其他乐器演奏同一旋律,它的声部也能听得很清楚,中低音乐器都很难盖过它的音色。正是因为这些原因,有些乐团不用这件乐器,因为它融合性不强,只作为风格性、色彩性乐器使用。

谱例2-17

隋利军:民乐合奏《黑土歌》

谱例2-17是民乐合奏《黑土歌》中的大三弦独奏声部,具有醇厚的北方乡土音乐气息。

谱例 2-18

黄晓飞编曲：民乐合奏《阿拉木汗》

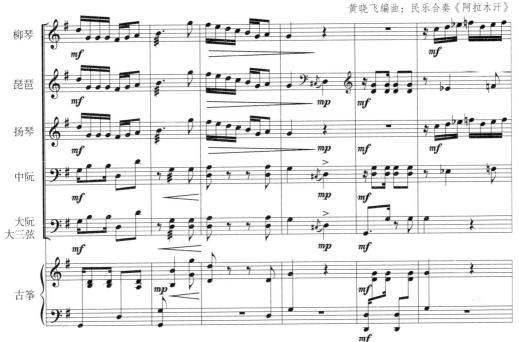

谱例 2-18 在第四小节大三弦的滑音上很突出，前三小节是伴奏音型。琵琶和中阮、大阮还运用有滑音，但第四小节第二拍中的大三弦的出现就显得非常突出，强调出新疆维吾尔族的音乐风格。

六、古筝

古筝是一件很有特点的弹拨乐器。因它的有些技法是其他弹拨乐器无法替代的（如刮奏、双手弹和弦等），所以是乐队中经常出现旋律的弹拨乐器，它的音色也是其他乐器无法替代的。

谱例 2-19

朱晓谷：唢呐协奏曲《敦煌魂》

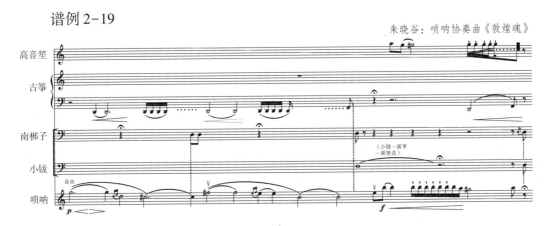

谱例2-19是乐队合奏中古筝与唢呐的二重奏片段,古筝用革胡弓拉低音区,后段的高音区左手弹奏和右手拉弓同时进行,是挖掘古筝音色的新手法。

谱例2-20

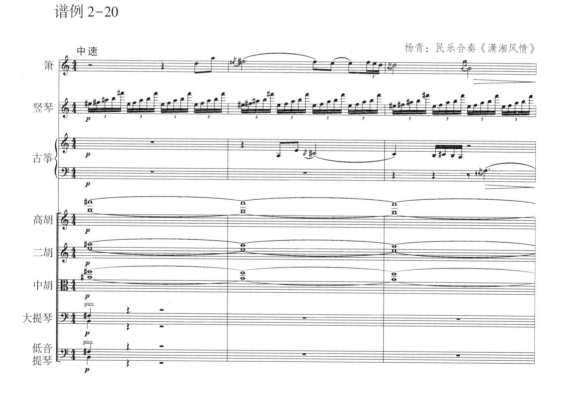

杨青:民乐合奏《潇湘风情》

谱例2-20是合奏中的一段以古筝和箫的二重奏为主体的片段,以古筝奏主旋律时,其他声部的使用需要特别小心。

特别提示:

在弹拨乐声部的编制中,古筝因是五声式定弦(或人工音阶),在转调上很不方便,在和弦构成上也有缺憾。有的乐队(乐曲)用古筝,有的用竖琴,有的用箜篌,有的古筝和竖琴都用。上述的情况可能会长时间地存在。大家都喜欢古筝这件乐器,有的用古筝替代低音,因为它的低音也特别有共鸣,但希望不要为了替代低音而忽视它的中高音区的特点。

第二节 混合音色的旋律配置

1.高音区的旋律配置

高音域乐器在弹拨乐器中有不少,如柳琴、小阮、扬琴、琵琶、古筝(箜篌)等。最有代表性的乐器是柳琴,它的音色明亮,最易分辨。其次是扬琴,它可和任何同组乐器结合而增加音色的亮度。琵琶是经常在旋律声部出现的乐器,它在高音区既有亮度又有紧张度。古筝的高音区在旋律声部的出现和其他弹拨乐器结合居多,因古筝的高音区音量比较小,音色较尖,且高音区可用音不多,调式上也有局限,故单独出现的机会较少。

另外,弹拨乐器声部因每件乐器的多少并不固定,在混合音色构成旋律时不能笼统地说一件乐器和另一件乐器结合一定以某一件乐器的音色为主,需要综合考虑乐器的数量和各自的最好音区。

(1)柳琴和琵琶以同度结合效果最好,因为琵琶处于高音区,音色紧而结实。

柳琴*
琵琶]同度

注意,有"*"号的为突出音色,下同。但如果琵琶有六把而柳琴只有一把,当然琵琶的音色会更突出。

谱例2-21

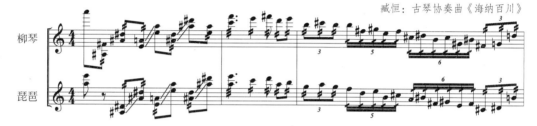

臧恒:古琴协奏曲《海纳百川》

谱例2-21中柳琴和琵琶虽在不同度上,但大多在高音区。如考虑琵琶的数量,第三小节琵琶声部则要控制音量,不然力度会超过柳琴。

(2)柳琴和扬琴同度结合,以柳琴音色为主,整体音色光彩、明亮。

柳琴*
扬琴]同度

谱例2-22a

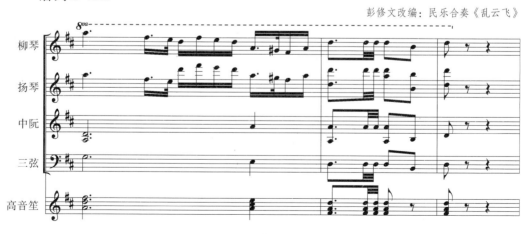

彭修文改编:民乐合奏《乱云飞》

谱例2-22a中高音乐器演奏旋律,在弹拨乐器声部柳琴和扬琴同度,旋律会更明亮,作者在此曲中常用这样的配器方法。

(3)琵琶和扬琴同度结合,会增加琵琶的亮度,减弱音色的紧张度。

$$\left.\begin{array}{l}琵琶^*\\扬琴\end{array}\right]同度$$

(4)柳琴、扬琴、琵琶同度时一般用扬琴的高音区较好,扬琴和柳琴、琵琶的音色中和起来,既有紧张度又明亮。

$$\left.\begin{array}{l}柳琴\\扬琴^*\\琵琶\end{array}\right]同度$$

(5)用柳琴最好的音区和古筝、琵琶八度结合,音色明亮。

$$\left.\begin{array}{l}柳琴^*\\古筝、琵琶\end{array}\right]八度$$

(6)用柳琴的最好音区和扬琴八度结合,音色也是较为明亮的。

$$\left.\begin{array}{l}柳琴^*\\扬琴\end{array}\right]八度$$

(7)扬琴与琵琶的八度结合,在琵琶数量多的情况下,以琵琶音色为主,但对扬琴而言音区偏高。

$$\left.\begin{array}{l}扬琴\\琵琶^*\end{array}\right]八度$$

(8)柳琴的高八度与扬琴、琵琶同度结合,因是八度的关系,柳琴处于最好音区,扬琴和琵琶同度使音色柔和而明亮。

$$\left.\begin{array}{l}柳琴^*\\扬琴、琵琶\end{array}\right]八度$$

特别提示：

柳琴、扬琴、琵琶、古筝若同时在高音区同度结合，柳琴的音色则清晰可闻。若柳琴高八度与下方弹拨乐同度结合，可能会有两种情况：一是柳琴音区过高，听觉上以琵琶音色为主；二是柳琴的演奏音区如在其最佳音区内，听觉则仍以柳琴音色为主。所谓的"为主"并不是听不见其他的音色，只是音色的感官听觉对象转移了。两种或两种以上的乐器在不同音区结合，因其数量不同，总体的音色变化也是不同的。

2.中音区的旋律配置

弹拨乐器中的扬琴、琵琶、古筝、中阮和三弦在中音区演奏旋律较为合适。

在中音区的旋律配置有几点需要注意：

(1)用柳琴的中低音区演奏虽不多见，但音色很有特点。

(2)琵琶在中音区是最常见的。

(3)扬琴在中音区的旋律也很好，但较少用单一音色，而是更多地结合其他乐器，以增加旋律音色的清脆并延长余音。

(4)中阮可单独使用，也经常要和琵琶、扬琴同时使用，以增加旋律的厚度。

(5)三弦个性很强，单独出现旋律的机会较多，有时也和其他弹拨乐器同时出现，以增加中音区的力度。

(6)古筝经常和其他弹拨乐器同时演奏旋律，因音色独特，古筝单独出现的机会也较多。

琵琶* ⎫
扬琴　⎬ 同度
　　　⎭

谱例2-22b

赵季平：舞剧音乐《大漠孤烟直》之一《悼歌》

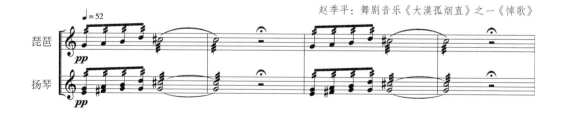

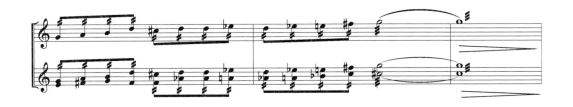

谱例 2-22c

赵季平：舞剧音乐《大漠孤烟直》之一《悼歌》

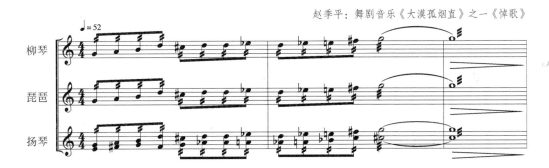

谱例 2-22b 是琵琶和扬琴同度演奏，谱例 2-22c 是柳琴加入同度演奏。前例表现出沉思之情，后例则显得更激动。因都用弹拨乐的轮奏技法，速度和密度要尽量相同，不然会有零乱之感。

谱例 2-22d

罗永晖：《海上第一人郑和》之一《海陆》

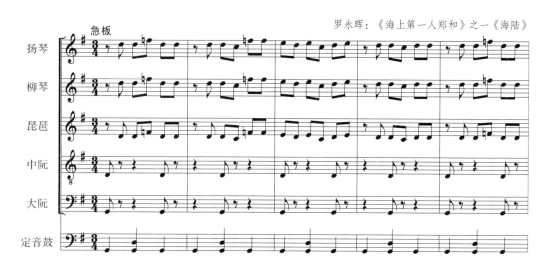

谱例 2-22d 是扬琴、柳琴同度,加上琵琶八度并以快速演奏,只要整齐就会有较好的效果,扬琴和琵琶的音色也会很清楚。

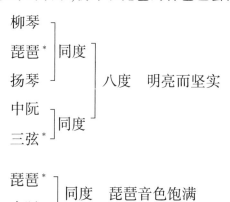

柳琴
琵琶*] 同度
扬琴] 八度　明亮而坚实
中阮] 同度
三弦*

琵琶*] 同度　琵琶音色饱满
中阮

三弦*] 同度　音响坚实。琵琶数量再多,三弦的音色也听得清楚
琵琶

琵琶*
扬琴] 同度　清亮而融合。扬琴把琵琶及中阮融合在一起
中阮*

琵琶*
中阮] 同度 有力度感
三弦*

中阮
三弦*] 同度 苍劲有力。如果是乐队的中音区,此配置应是它们的高音区
大阮

柳琴*
琵琶] 八度 融合而清脆。这两种乐器的八度重复是最自然的组合

柳琴*] 八度
扬琴、中阮 明亮而坚实。两个外声部听得清清楚楚
三弦*] 八度

古筝、扬琴、琵琶、中阮] 八度 粗犷
三弦*、大阮

扬琴*
古筝] 八度 温暖

扬琴、琵琶*
中阮、大阮] 八度 浑厚

三弦*] 八度 坚实。由于琵琶的音域宽广,这样倒置的组合很有特点,三
琵琶 弦在高音区,而琵琶接近它的低音区

琵琶、中阮*
古筝、大阮] 八度 紧张

特别提示:

以上列举了一些中音区混合音色的配置及其音响效果。这些配置和演奏技法、乐器数量的多少有着密切关系。因音区的不同,音响效果也有变化,仅供大

家参考。

3.低音区的旋律配置

扬琴、琵琶、中阮、三弦、古筝和大阮都可在低音区演奏旋律,而且可得到比较清晰的效果,速度、力度、音量变化都比较灵活。

琵琶*
中阮　　】同度　圆润

中阮
三弦*　】同度　苍劲

扬琴
琵琶*
中阮　　】同度　醇厚

三弦*
古筝　　】同度　清晰

扬琴、中阮
琵琶、大阮*　】同度　醇厚
古筝

扬琴
琵琶*　】同度　融合

由于扬琴和琵琶音域基本相同,它们在任何音域都很融合,在低音区也一样,但扬琴的低音区在速度快或和弦变化频繁时声音容易模糊,因它在低音区余音较长,如有止音器,效果会好些。

中阮*
大阮*　】同度　悲凉

谱例 2-23a

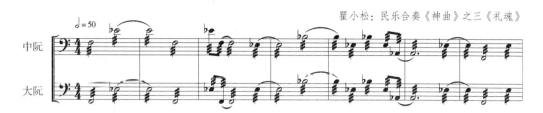

瞿小松：民乐合奏《神曲》之三《礼魂》

谱例 2-23b

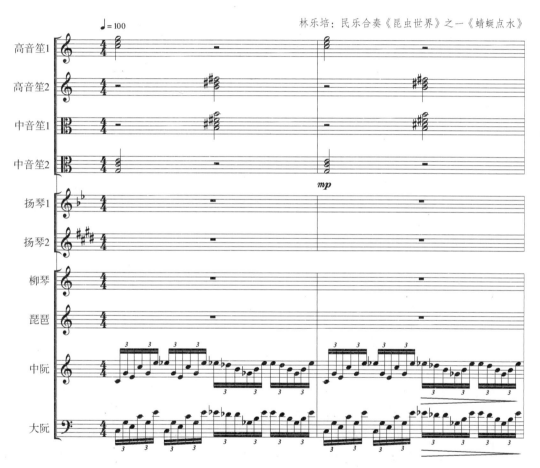

林乐培：民乐合奏《昆虫世界》之一《蜻蜓点水》

谱例 2-23a、谱例 2-23b 中的中阮和大阮是八度或同度(中阮实音记谱或高八度记谱)，以大阮音色为主，大阮的音色比中阮明亮些。

三弦*　]同度　坚实　　扬琴　]同度　明亮、坚定
大阮　]　　　　　　　中阮*　]

谱例 2-24

赵季平：民族管弦乐曲《古槐寻根》

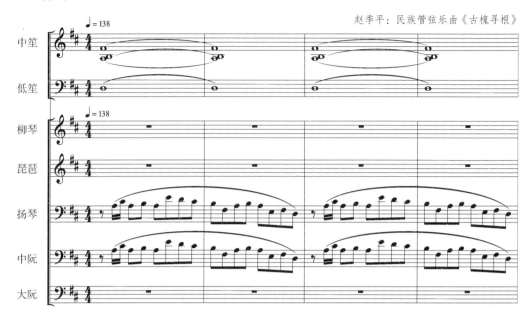

谱例 2-24 中的音乐速度比较快，扬琴和中阮是同度演奏，音乐采用旋律型的伴奏织体，这就使音响有一定的厚度和亮度。

琵琶
中阮* ｝同度　厚实而坚挺
大阮

谱例 2-25

臧恒：古琴协奏曲《海纳百川》

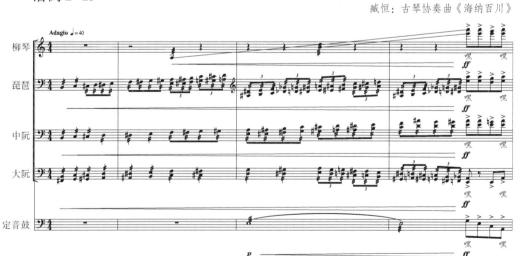

特别提示：

扬琴的加入须谨慎，没有止音器的扬琴低音余音较长，声音混浊。如用三弦和扬琴配置效果会好些。

4.混合音区的旋律配置

弹拨乐声部的旋律往常是以中低音混合音区而出现。因为它们的快速单音演奏技法统一、齐整，效果很好；在慢板时，大多弹拨乐器技法手法统一，但琵琶轮指和其他弹拨乐器摇指不统一，此时为了统一，琵琶可用摇指而不用轮指。

谱例2-26a

刘湲：音诗《沙迪尔传奇》

谱例2-26a是琵琶和中阮同度演奏，在琵琶出现时，作者特别注明要用摇指，和中阮技法统一，在第三和第七小节只用了挑指，没有继续用摇指。这一点很重要，若一直使用摇指会使琵琶旋律有浑浊感。这个例子说明，技法的合理分配对于弹拨乐齐奏的乐器配置至关重要。

谱例2-26b

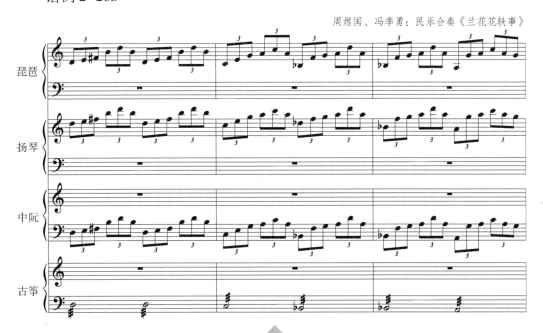

周煜国、冯季勇：民乐合奏《兰花花轶事》

谱例 2-26b 是同一旋律在三个不同音区的配法,这样的处理会使旋律更为清晰。

谱例 2-26c

朱晓谷编曲:民乐合奏"古乐新声"《水鼓子》

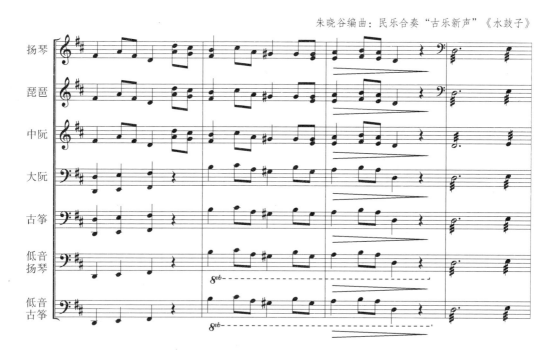

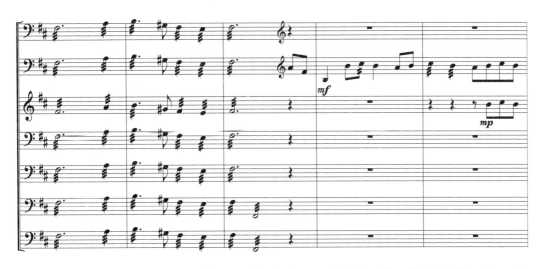

谱例2-26c在中低音区旋律相同,其中用了低音扬琴和低音古筝。前三小节是旋律,后三小节主要旋律在管乐声部,而弹拨乐在中低区做复调配置。全曲基本以模仿和对比手法编曲,增强了音响效果的古朴感。

谱例2-27

朱晓谷:柳琴协奏曲《文成公主》

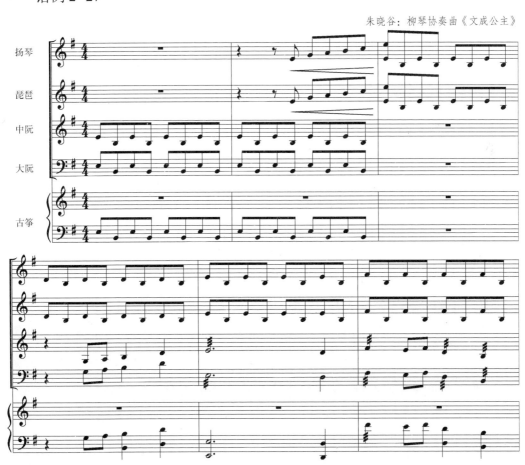

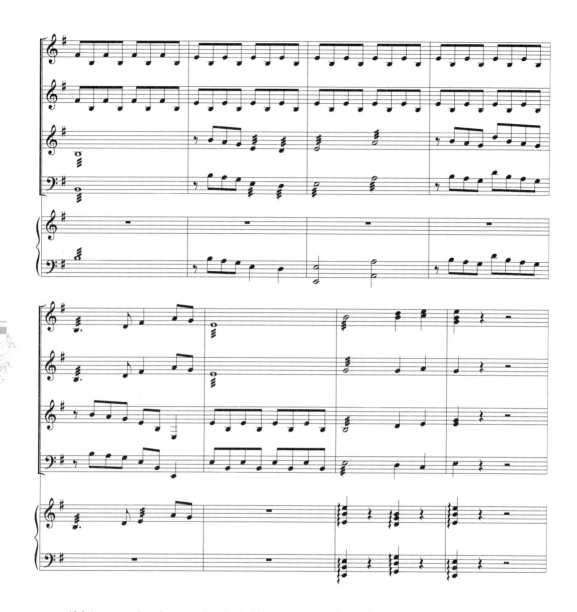

谱例2-27中,中阮和大阮、古筝是旋律声部,并在同一音区,技法统一。

特别提示:

弹拨乐的齐奏和全奏无论高、中、低或混合音区,技法都需要统一。在大型乐曲中,快速演奏段落音点需清楚(每个音都是重音),旋律需清晰、丰满。弹拨乐器的低音区可快速演奏,如扬琴、琵琶、三弦、中阮、大阮、古筝都可以快速演奏旋律,也可模仿笛子的双吐、弦乐的快速分弓等技法演奏。

谱例 2-28a

郭文景：民乐合奏《日月山》

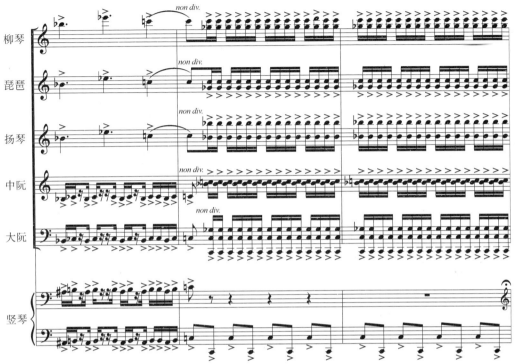

谱例 2-28a 全乐队的旋律节奏型相同，弹拨乐器都在高、中、低音区演奏，音量十分强大、厚实。

谱例 2-28b

王丹红：民乐合奏《太阳颂》

谱例2-28b 也是高、中、低音区旋律、节奏相同,技法也是统一的,如演奏齐整,效果会是很好的。

谱例2-29

顾冠仁改编:弹拨乐合奏《三六》

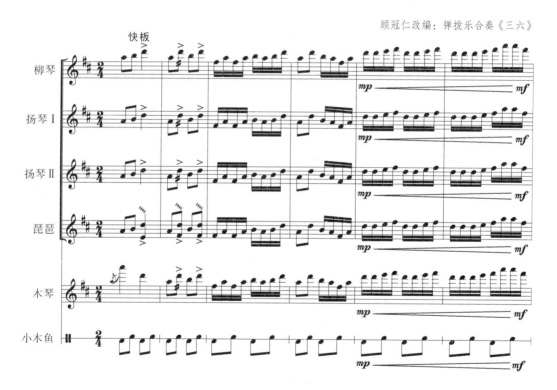

谱例2-29是弹拨乐合奏,每个声部都是同一旋律,快速,且均在各自最适合的音区演奏,音响效果很好。

谱例2-30

朱晓谷:民乐合奏《丰收情》

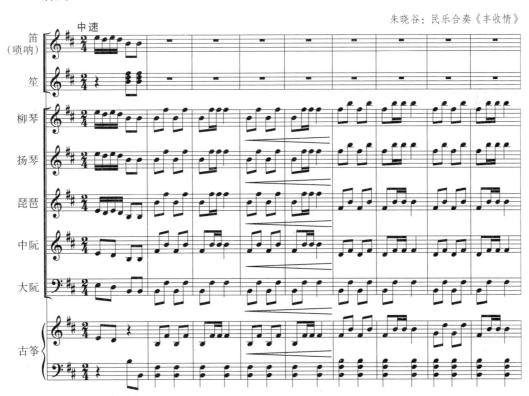

谱例2-30弹拨乐齐奏、全奏,技法统一,效果很好。

用弹拨乐器演奏旋律须注意以下几点:

①演奏技法要基本统一。

②摇指(轮指)密度要基本一致。

③单音演奏时要准确、整齐。

④定弦若不一样,不要轻易用空弦扫弦,特别是能演奏和弦的乐器。

⑤不要长时间只用一种手法演奏,弹拨乐器的魅力在于手法的灵活多变。

第三章　和声与织体

弹拨乐器声部的和声分单一音色的和声与混合音色的和声,前者音色统一、平衡,后者不易统一、平衡。弹拨乐器的混合音色和吹管组一样,和声不易平衡。乐器的个性越强,和声越不易平衡;反之,个性较弱、共性较强的乐器,和声效果则相对较好。

中阮(小阮)、大阮、扬琴、古筝构成的和弦效果较好,易平衡协调;而柳琴、琵琶、三弦等混合音色构成的和弦则不易平衡。在目前的乐队编制中,中阮、大阮、琵琶应用较多,而柳琴、扬琴、三弦则应用较少,这是因为它们构成的和弦是混合音色,在融合、平衡上,大家都特别小心。

第一节　单一音色的和弦及伴奏织体

单一音色叠置的三种和弦效果都不错。如:

古筝、大阮的单一音色和弦效果同上述几种乐器差不多,但三弦在乐队中大多只有一件乐器编制,即用双音或三音构成和弦,一般情况下都是和其他乐器构成混合音色的和弦。

第二节　混合音色的和弦及伴奏织体

在运用混合音色时,若是音色个性特点较强的乐器,则要尽量与其他的乐器重复同一声部,如三弦可以与中阮同度演奏和弦,就会使音响更为平衡。在弹拨乐器中,扬琴因余音长、音色亮,能融合其他乐器,就会使音响更为平衡,特别是演奏和弦长音时。但在低音区要注意,没有止音器的扬琴余音过长,容易影响和声清晰度。

琵琶在乐队中大多用中音区,用长音和弦时和其他乐器的技法要统一。其他弹拨乐器宜用滚奏或摇指(拨片或指甲只朝相反的方向弹奏而得声),琵琶则少用轮指(五个手指依次向外弹奏得声),而用摇指会更好,这一点在配器中要特别注意,不然会产生音色混杂的不好效果,这和配置旋律的原则一样。

在乐队中,混合音色构成的和弦比单一音色构成的和弦要多得多,因为弹拨乐器在中音区不仅旋律用得多,和声配置手法也很多。民族管弦乐队的中音区在20世纪五六十年代是缺少的,经过多年的乐器改革,现在古筝、阮在中音区的和声已非常丰富。

下面就柱式和弦伴奏织体、节奏型和弦伴奏织体及分解和弦伴奏织体三个方面做具体分析。

1.柱式和弦伴奏织体

柱式和弦伴奏织体以点奏为主要手法,目的在于加强旋律的重音,它可以用单一音色,也可以用混合音色;可以在小节的强音点上,也可以在小节的任何节奏上;可以是强奏,也可以是弱奏。柱式和弦附属于旋律重音的走向,是比较自由的伴奏织体。

谱例 2-31

吴华：双二胡协奏曲《天仙配》幻想曲第三乐章《恸别》

谱例 2-31 不仅弹拨乐器用柱式和弦伴奏，全乐队都是柱式和弦伴奏织体，表现出的整体效果是情绪较为激动。

谱例 2-32

林乐培：民乐合奏《昆虫世界》之一《蜻蜓点水》

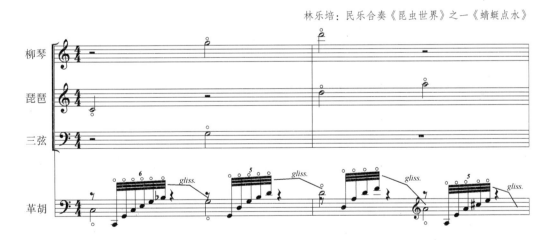

谱例 2-32 以革胡声部为主并使用有泛音，弹拨乐器用泛音点奏来装饰旋律，效果很好，突显了音乐形象。

谱例 2-33a

王建民：二胡协奏曲《第二二胡狂想曲》

谱例 2-33a 是以弹拨乐器为主的活泼状的点奏和声。

柱式和弦伴奏织体在连续有规律演奏时，空弦音的多次利用会使音量、音色、音效达到倍增的效果。

谱例 2-33b

谭盾：《第一西北组曲》第一乐章《老天爷下甘雨》

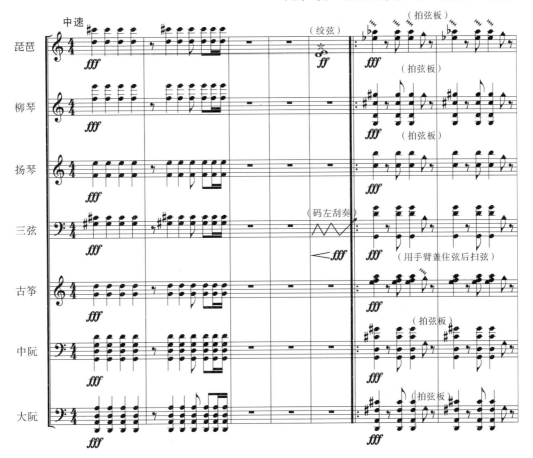

谱例 2-33b 前两小节柱式和声节奏，后两小节用扫弦和击弦板的演奏方式，衬托了吹管组的主旋律。

2.节奏型和弦伴奏织体

节奏型和弦伴奏织体是最常见的一种，既有和声效果又有节奏音型，可轻可重，可浓可淡，但注意使用时间不要过长，以免使听众产生听觉疲劳。

谱例 2-34

金复载：二胡协奏曲《春江水暖》第二乐章

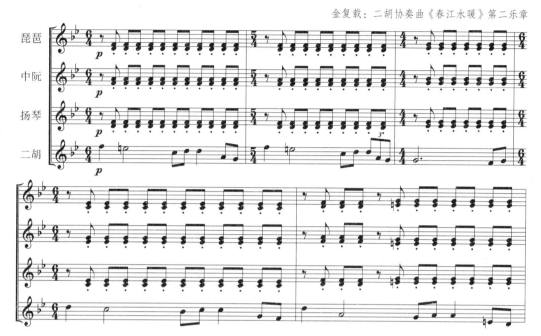

谱例 2-34 中只有三种乐器用节奏音型，并以很弱的力度来给二胡伴奏（中阮高八度记谱）。

谱例 2-35

李墨：民乐合奏《背灯祭》

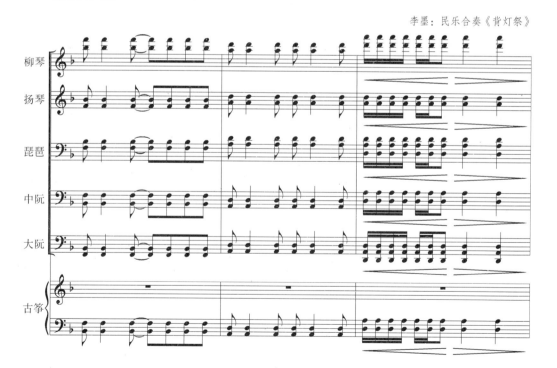

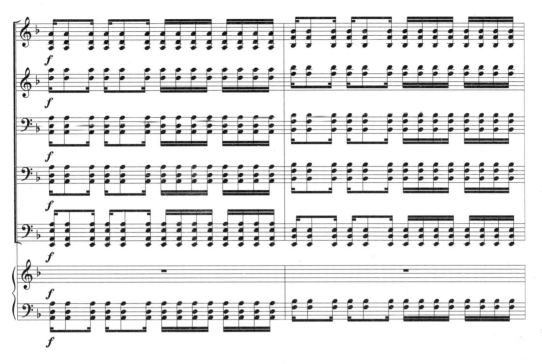

谱例2-35中运用有弹拨乐器声部的同节奏、同力度以伴奏音型，主旋律用吹管乐和拉弦乐来演奏。

谱例2-36

陈密佳：民族室内乐《渔趣》

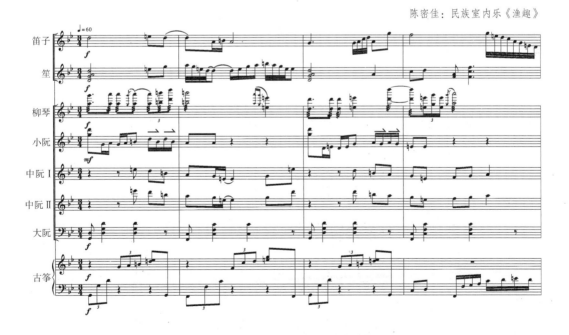

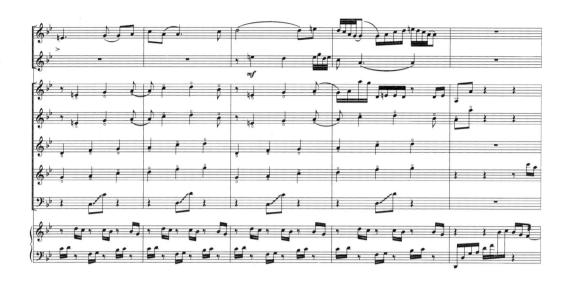

谱例2-36采用了弹拨乐七重奏的编制,前四小节的伴奏音型较丰富,以柳琴和笛子演奏两个主要旋律,小阮与中阮的旋律采用对比复调的手法,大阮以节奏音型伴奏,古筝以分解和弦伴奏。后六小节,阮族主要以泛音点奏的伴奏方式,古筝继续使用分解和弦,吹管组演奏主要旋律。

另外,在彭修文改编的《花好月圆》一曲中,主题出现时弹拨乐器的节奏型伴奏(第5—20小节)和胡登跳的《欢乐的夜晚》大段扬琴的节奏型伴奏,都是很典型的范例。

3.分解和弦伴奏织体

分解和弦伴奏织体,在弹拨乐器声部用得很频繁,这也是这一声部的特点之一,特别是扬琴和古筝,用单一音色就可以完成这一配法,用混合音色时则有两种类型,一种是用同一技法,另一种是用组合技法。

谱例 2-37

赵季平：舞剧音乐《大漠孤烟直》之一《悼歌》

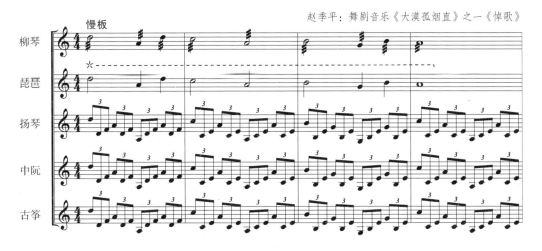

谱例 2-37 中的扬琴和古筝同度，中阮低八度演奏，为同一技法。柳琴和琵琶的旋律与笛子声部相同，故并不受伴奏声部的影响（在同一声部或同一乐器中尽量不要既有旋律声部又有伴奏声部）。

谱例 2-38

臧恒：古琴协奏曲《海纳百川》

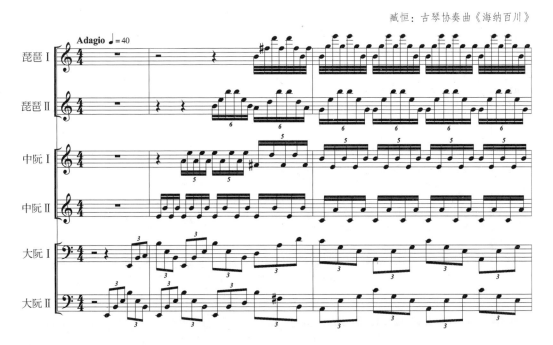

谱例 2-38 是梯形结构的音乐，除大阮是三连音，从中阮Ⅱ依次出现的声部节奏都不一样，到第三小节各声部以不同的节奏同时演奏，从而获得了不同织体

的音响效果。

谱例 2-39

朱晓谷：民乐合奏《治水令》

谱例 2-39 表现了各路大军会合治水的音乐形象,水流的音响也由低音区上行到高音区。

谱例 2-40

吴大江：民乐合奏《缘》

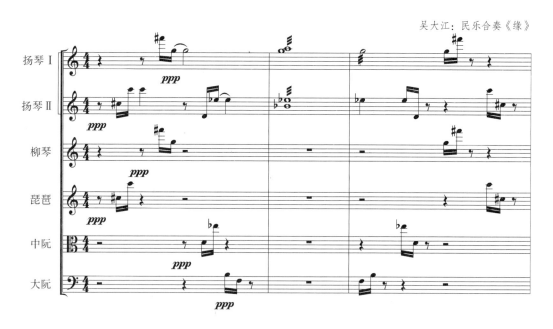

谱例 2-40 中,弹拨乐器用极短的音型在不同声部进行和声与节奏的变化。

谱例 2-41

秦文琛：唢呐协奏曲《唤凤》

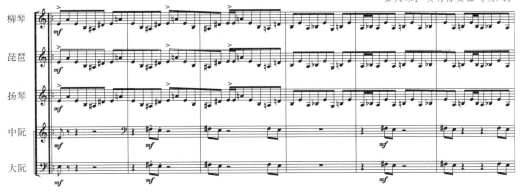

谱例 2-41 是在同一音区以齐奏形式给唢呐独奏伴奏，以"点状"的乐器伴奏手法来突出"线状"的乐器，对比十分强烈。

特别提示：

在以节奏为主，和声效果为次，并以非三度叠置的和声为主的情况下，弹拨乐器的分解和弦伴奏最好多用空弦音，这样的共鸣音响（如例 2-32）就是以和声为主。但是如果随便使用弹拨乐器的扫弦，不仅会破坏和弦性质，也会使整个乐队的音响产生浑浊感。弹拨乐器使用扫弦，大都在强节奏中，这时和声并不重要。因此，一切技法的运用都要服从以音乐形象的塑造为主的原则。

弹拨乐器声部因每种乐器的数量多少并不固定，在混合音色构成和弦时不能笼统地说一件乐器和另一件乐器结合一定以某一件乐器的音色为主，例如扬琴+琵琶（谱例 2-42）。

谱例 2-42

周煜国、冯季勇：民乐合奏《兰花花铁事》

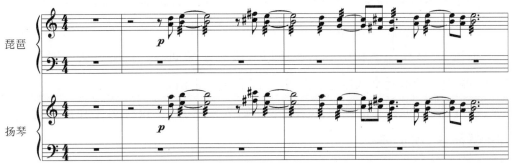

谱例2-42以扬琴为主要音色,因而能听得很清楚,但两声部相同,只是上下声部位置互换的区别。如琵琶人数多,在这一位置上琵琶音色就可能比扬琴音色清楚,这也需要乐队指挥者注意。

看起来扬琴音色清亮、余音长,应该以扬琴音色为主,但有的乐队扬琴只有一架,而琵琶有六把(也和座位的不同有关),这样的组合其实声部很不平衡。再如,琵琶+中阮,如果六把琵琶、六把中阮是可平衡的,若六把琵琶、两把中阮,或反之,声部就不平衡了(若技法不同,就更不平衡了)。但上述这样的情况也需要考虑音区,若再低八度,中阮的音色就占优势了。如下例:

谱例2-43

朱晓谷:民乐合奏《韵》

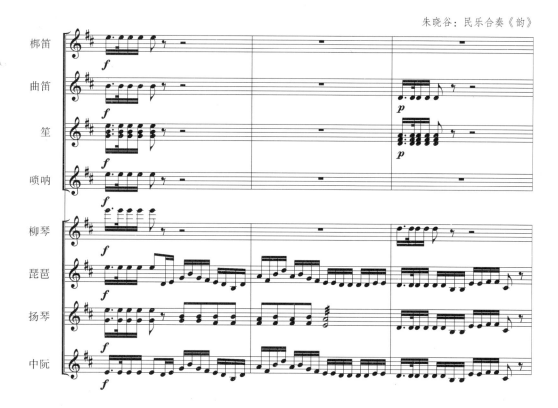

谱例2-43中琵琶和中阮的旋律以八度关系来演奏。这种方法一般不受乐器多少的限制(中阮高八度记谱),而且都能听得很清楚。

在配器时,可在总谱扉页的编制表中写入乐器数量,这样对于和声配置及旋律配置都是十分必要的。

弹拨乐器声部无论旋律配置或和声配置都要注意以下几点：

①尽量在本乐器的最好音区演奏。

②演奏技法要合理分配，尽量统一。

③乐器的分配数量和音区在很大程度上决定了"主要音色"的和谐与平衡。

④变化音（和弦内变化音或临时变化音）在乐队的弹拨乐器声部可较多使用，因弹拨乐器有品（三弦除外），相对来说它们的音准有保证。

特别提示：

弹拨乐器声部是民族乐队中最有特点也是相对难写的一个声部，这一声部的乐器品种多，技法丰富，既有共性强的乐器也有个性强的乐器；既有余音长的乐器又有余音短的乐器；其中扬琴、琵琶、古筝横跨乐队高、中、低音区，编制也是相对不稳定的一组，有待作曲家、演奏家、指挥家共同研究和实践，更好地掌握并发掘这一声部的音响表现力。

第三编　拉弦乐器声部

拉弦乐声部是乐队中的重要组成部分,它近人声的声响特色,常使其在乐队中长时值地出现却不会让人听觉感到疲劳。它可使乐队音响平衡、统一,使旋律声部清新流畅,使伴奏声部和谐而饱满。乐队的最低音也在拉弦乐器声部,因此,它是乐队音响构建的基础。

在大型乐队编制中,拉弦乐器声部人数最多,但从目前情况来看,高胡虽是弦乐的最高声部,但还担当不起主要的弦乐声部;二胡不仅是弦乐的主要声部,也是全乐队的"灵魂"声部;中胡可延伸二胡的低音声部,音色虽比二胡厚实,但较暗,略带"鼻音";革胡和低音革胡是乐队中坚强的低音声部,但目前全国还未统一使用一种类型的弦乐低音乐器。

拉弦乐器声部在乐队中音域最宽广(除 A 调梆笛以外),在乐队中一般不用它高音区的极限音域而多用有效音域,这样能发挥乐器音色特点,当然现代技法有时会用到高音区的极限音。

整个弦乐声部如果比例适当,则高音明亮,中音柔美,低音厚实,音响平衡。

第一章　组合形式

乐队中的弦乐组合形式是比较稳定而统一的,从 20 世纪 50 年代至今,弦乐编制大约有以下几种:

(1) ⎡二胡　　　(2) ⎡(板胡)　　(3) ⎡高胡
　　 ⎢中胡　　　　　 ⎢二胡　　　　　 ⎢二胡
　　 ⎣革胡　　　　　 ⎢中胡　　　　　 ⎢中胡
　　　　　　　　　　　 ⎣革胡　　　　　 ⎢革胡
　　　　　　　　　　　　　　　　　　　　 ⎣低音革胡

(4) ⎡高胡
　　 二胡Ⅰ
　　 二胡Ⅱ
　　 中胡
　　 革胡
　　 低音革胡⎦

(5) ⎡高胡 {1, 2, 3, 4}
　　 二胡 {1、2, 3、4, 5、6, 7、8, 9、10, 11、12}
　　 中胡 {1, 2, 3, 4}
　　 革胡 {1, 2, 3, 4}
　　 低音革胡 {1, 2, 3, 4}⎦

(6) ⎡革胡
　　 低音革胡⎦

注：(5)(6)是非常规乐队编制的特殊乐队组合。

弦乐合奏常见的乐队编制：

(1) ⎡二胡Ⅰ
　　 二胡Ⅱ
　　 二胡Ⅲ
　　 中胡Ⅳ⎦

(2) ⎡二胡Ⅰ（D—A）
　　 二胡Ⅱ（C—G）
　　 二胡Ⅲ（A—E）
　　 中胡Ⅳ（G—D）⎦

(3) ⎡高胡
　　 二胡
　　 中胡
　　 革胡
　　 低音革胡⎦

(4) ⎡二胡Ⅴ{1,2,3,4,5}（D—A）
　　 二胡Ⅳ{1,2,3}（C—G）
　　 二胡Ⅲ{1,2}（B—♯F）
　　 二胡Ⅰ　　（A—E）
　　 二胡Ⅱ　　（C—D）⎦

注：还有不少乐队临时采用地域性及少数民族乐器加入，如板胡、京胡、坠胡、马头琴等。

特别提示：

不少单位及个人都已有较好的改革二胡问世，不仅提高了亮度、响度、厚度，而且转调方便，扩大了音域等，但目前还没有在全国普及。另外，在本书所举谱例中，有用大提琴和低音提琴，也有用革胡和低音革胡（革胡定弦和演奏方法同大提琴，低音革胡定弦和演奏方法同低音提琴）。

第二章　旋律配置

高胡、二胡、中胡、革胡、低音革胡组成的拉弦声部，它们音色相近，是最和谐统一的声部，拉弦声部和管乐声部、弹拨乐声部音色明显不一样。

第一节　单一音色的旋律配置

一、高胡

高胡比其他弦乐进入大型乐队中要较晚。因弦乐声部音色不够明亮，特别是高音区，而广东音乐的主要乐器高胡的音色清亮柔和，它刚入乐队，还是双腿夹着演奏，音色带有鼻音与二胡十分不协调，经过改革，现在的高胡音色已融入弦乐声部。虽是弦乐的高音声部，但目前它还不能担当弦乐的主要乐器，它的配器作用可使二胡音色更为明亮，并能延伸到高音区。

特别提示：

高胡与二胡的关系不是西方交响乐团第一小提琴和第二小提琴的关系。它们四、五度旋律进行比八度旋律进行好，在八度进行中一般只能考虑一个声部在最好的音区进行，不可能两个声部都在各自最好的音区演奏。

谱例 3-1 中高胡与二胡一段是复调写法，高胡在它自己最好的音区中展示出明亮、歌唱性的旋律，与二胡相互补充。

谱例 3-1

邱少彬：民乐合奏《紫荆颂》

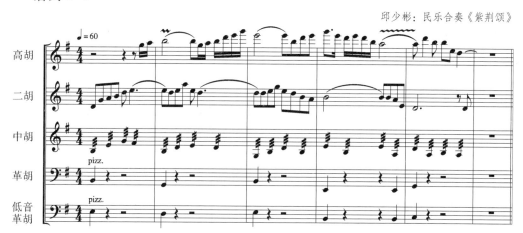

谱例 3-2 是以高胡为主要声部的复调写法(此例二胡Ⅰ、Ⅱ均为一个声部),中胡、革胡为简化的复调,突出了高胡柔和而清亮的音色。

谱例 3-2

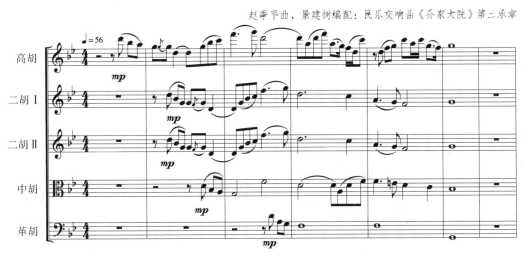

赵季平曲,景建树编配:民乐交响曲《乔家大院》第二乐章

谱例 3-3 中,以高胡声部为领奏,二胡、中胡用分解和弦伴奏,低音革胡为长音,是很温暖的音乐形象。

谱例 3-3

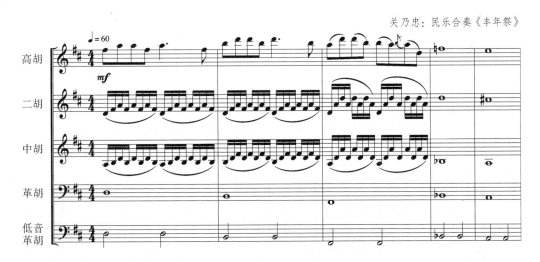

关乃忠:民乐合奏《丰年祭》

谱例 3-4 中,二胡、中胡不出现,低音声部是节奏性单音,只有高胡富有歌唱性地演奏,音色清亮,旋律突出。

谱例 3-4

吴华：民乐合奏《台湾民谣狂想曲》之四

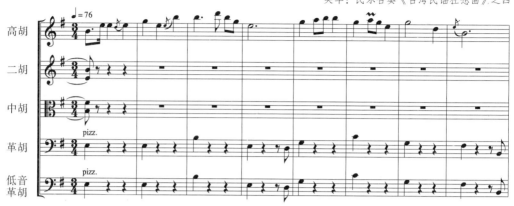

特别提示：

高胡在作曲家和指挥家心目中的地位不完全一样，从乐队座位中可看出。如果作曲家将高胡和二胡写成像交响乐队中的第一小提琴和第二小提琴那样可能不妥，人数上各乐队编制也不同，目前二胡人数大多超过高胡人数，况且两种乐器音色相差也较大，是其地位不同的体现形式之一。

二、二胡

在乐队中，用二胡来演奏旋律是作曲家常用的配器技法，它不仅是弦乐的代表性音色，也是乐队的主要音色；二胡也是乐队中单一乐器人数最多的声部。二胡音量控制自如，在乐队中常用音域为两个八度。有些乐曲以二胡Ⅰ、二胡Ⅱ出现。

谱例 3-5 是二胡（Ⅰ、Ⅱ）的一段独奏，用西北风格音调，加入了滑音，音乐情绪热情而温暖；弹拨乐低音以复调性旋律线予以呼应，管乐笙以欢快的节奏音型做衬托。

谱例 3-5

谭盾：《第一西北组曲》之二《闹洞房》

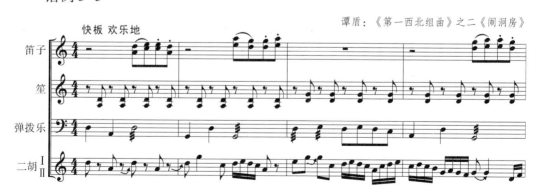

谱例3-6是《十面埋伏》中表现楚霸王和虞姬的一段音乐,二胡声部为独奏,表现了项、虞依依不舍的情景;中胡、革胡、低音革胡衬之以长低音,似乌云密布,给人以悲壮之感的艺术效果;弹拨乐很形象地表现了远处的追兵将至的脚步声。

谱例3-6

刘文金、赵咏山编曲:合奏《十面埋伏》

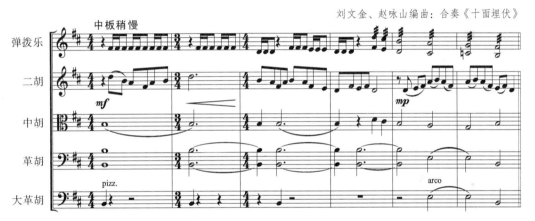

谱例3-5、谱例3-6作曲家都用二胡声部独奏的形式,前者书写了欢快的形象,后者塑造了依依不舍的形象,都非常有特点。

特别提示:

二胡(单一音色)在大乐队中单独出现是非常有效果的。因为它的音色和人声比较接近,因此单独出现的机会比任何一件乐器都多。一般二胡声部不出现双音,如用双音分奏,有些总谱用Ⅰ、Ⅱ分行写,不仿第一二胡定弦 d^1-a^1,而第二二胡为 $b-\#f^1$,中胡为 $g-a^1$ 可能更好些(江南丝竹的副胡就是 $b-\#f^1$),这样第二二胡就是二胡与中胡的过渡音色。

三、中胡

在弦乐声部中,中胡一般用一个八度加五度的有效音域,是二胡向低音区的延伸,中胡旋律大多伴随着二胡或革胡做陪衬,单独出现旋律时主要是为了显现它特有的音色。

谱例 3-7 表现了鲁迅笔下的祥林嫂悲惨凄凉的身世,最后二胡换成中胡演奏,表现了祥林嫂"祝福"之夜在冰天雪地中乞讨的情景。

谱例 3-7

朱晓谷:二胡协奏曲《祝福》

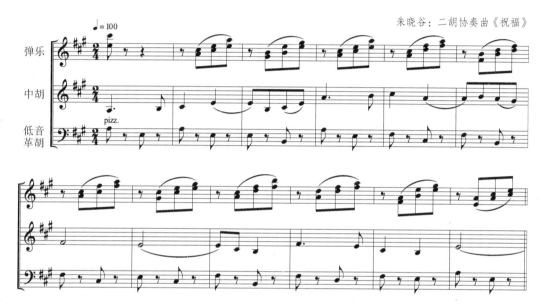

谱例 3-8 是表现李隆基与杨贵妃生离死别的一段弦乐伴奏,因其中有中胡独奏,乐队中的高胡与二胡暂作停奏,只有中胡和革胡担任主要旋律的演奏,中胡表现焦虑之情,革胡表现叛兵逼宫追杀的情景(中间休止三小节有其他声部,在此省略)。

谱例 3-8

王建民:二胡协奏曲《幻想叙事曲》

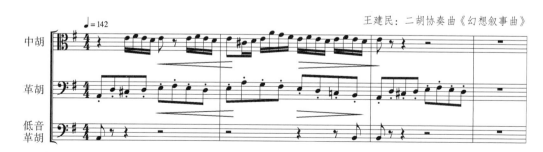

谱例3-9表现了滇南彝族民众的歌舞场景,以中胡演奏主要旋律,吹管和弹乐断断续续地跟进以烘托此旋律。

谱例3-9

周湘林：民乐合奏《花腰三道红》

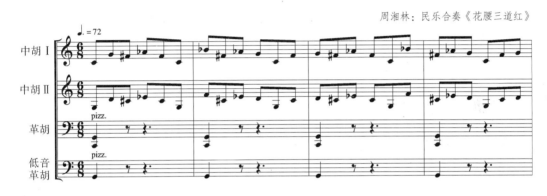

特别提示：

从音域上来说,革胡和二胡可替代中胡,但在音色上革胡到二胡大多以中胡作为连接。因为它的音色很有个性,故弦乐声部中它还是不可或缺的乐器之一。

四、革胡

在弦乐声部乃至整个乐队中,革胡也是不可缺少的低音声部之一。它音色深沉、浑厚,和低音革胡构成乐队的主要低音声部,作曲家用它演奏低音旋律,还可和其他声部构成复调。

谱例 3-10 是表现夫妻新婚之夜的二重奏,二胡与革胡的旋律幸福而又甜蜜。

谱例 3-10

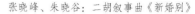
张晓峰、朱晓谷：二胡叙事曲《新婚别》

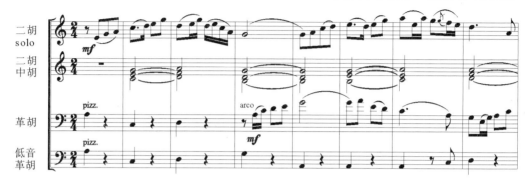

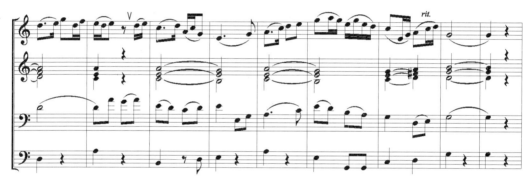

谱例 3-11 是一段革胡旋律声部,这一音域的革胡音色饱满,有张力。

谱例 3-11

顾冠仁：乐队协奏曲《八音和鸣》

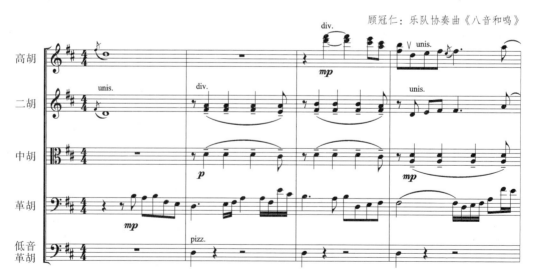

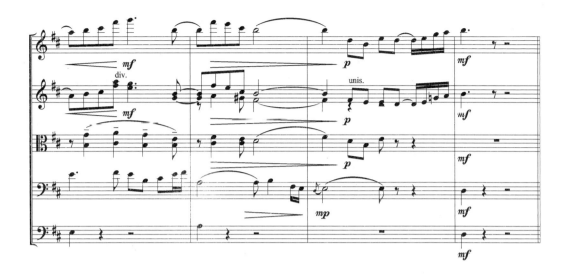

五、低音革胡

它是全乐队音域最低的乐器,革胡和低音革胡可以保证乐队的音响厚度。低音革胡很少单独演奏旋律,它大多和革胡一起演奏(二者为八度关系)。

谱例3-12中革胡和低音革胡的八度演奏,表现出窦娥的悲剧音乐形象。

谱例3-12

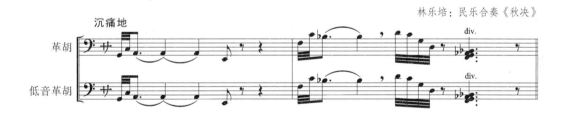

林乐培:民乐合奏《秋决》

谱例3-13是赵季平大型第二交响曲《和平颂》第二乐章的片段,革胡与低音革胡的音乐表现了愤怒的情绪。

谱例3-13

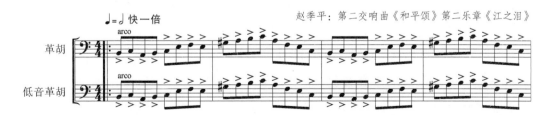

赵季平:第二交响曲《和平颂》第二乐章《江之泪》

特别提示：

除了革胡和低音革胡,在民间还有大胡和低音大胡。目前,不少乐团低音声部大多还用大提琴、低音提琴,各种革胡还在试用中。在乐队总谱中,为统一起见,低音声部一般写成革胡、低音革胡为好。

第二节 混合音色的旋律配置

1.高音区同度重复

一是可以软化高胡尖锐的音响(高胡与二胡),增强高音区的音响厚度;二是可以增加二胡的亮度。但是同度的重复在音域上有限,这是因为高胡好的音区对于二胡则偏高(谱例3-14),二胡好的音区对于高胡则偏低(谱例3-15)。

谱例3-14

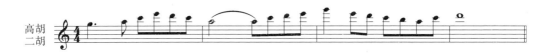

谱例3-15

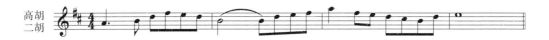

2.中音区同度重复(二胡、中胡、革胡)

一是可增强二胡的厚度,同时,也可增加中音区的紧张度。因为中音区是中胡较好的音区,而对于二胡则偏低,对于革胡则偏高,但都可演奏。(谱例3-16)

谱例3-16

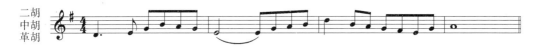

3.低音区同度重复(中胡、革胡、低音革胡)

一是可加强低音的柔和音色(中胡和革胡同度重复),如低音革胡加入,音色则会变得紧张些。(谱例3-17)

谱例 3-17

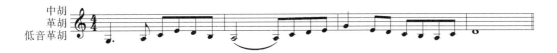

特别提示：

不同乐器在三个音区的同度重复在音色上有它的特点,可尽管使用,无好坏之分。

4.八度和八度以上的重复

这是在弦乐声部中经常使用的配器方法,尤其是在他们各自的常用音域。有时因旋律需要,同度、八度及八度以上的变换使用也是常见的。

谱例 3-18 是乐队全奏后突然转入很轻的高胡与革胡的长音,配以云锣高音区的双音,两小节后进入的童声又加以渲染,音响上十分有效。(谱例 3-18)

谱例 3-18

景建树：民乐组曲《远声回想》之《尧天舜日》

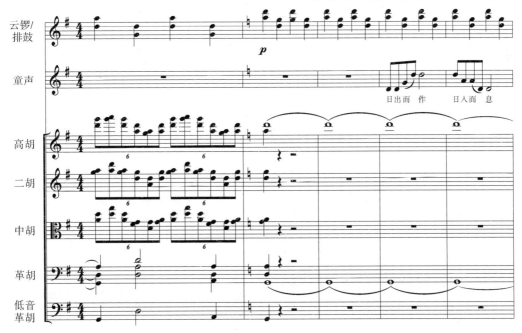

谱例 3-19 是高胡、二胡八度演奏,都是各自较好的音区,音调活泼、开朗。

谱例 3-19

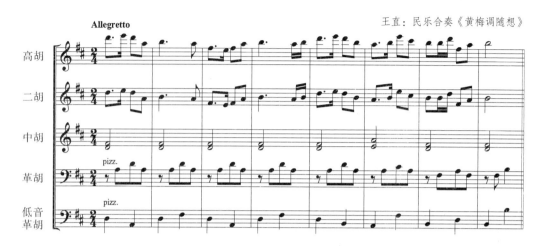

王直:民乐合奏《黄梅调随想》

谱例 3-20 是高胡和二胡八度演奏,均在各自最好的音域,是在乐曲中第一次呈现优美的音乐主题。同时,弦乐以和弦衬托。

谱例 3-20

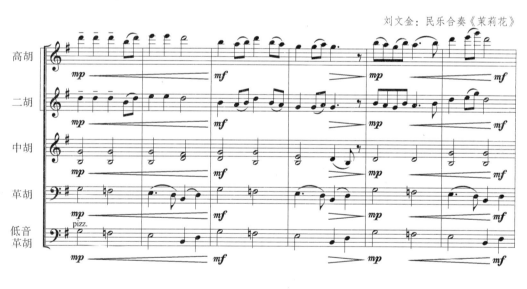

刘文金:民乐合奏《茉莉花》

高胡
二胡　亲切、优美

谱例 3-21 是江南丝竹《三六》中的二胡和中胡的一段旋律,二胡定弦 d^1—a^1,中胡定弦 a—e^1,几乎在八度内演奏。中胡时而低八度,时而构成三、二、四、五

度音程关系,甚至偶尔音高还会超过二胡。有些乐队用 b— 定弦的二胡(称反二胡),呼应二胡声部,也十分有趣。

谱例 3-21

周惠、周皓、马圣龙整理:江南丝竹《三六》

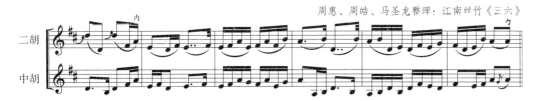

特别提示:

　　江南丝竹是流行于江浙沪一带的一个乐种,在民间十分盛行。丝竹演奏者有意识地运用"你高我低,你低我高""你繁我简,你简我繁"的手法,使得声部线条疏密有致,音响丰满动听。

　　　　二胡 ⎤
　　　　　　 ⎬ 八度　温暖
　　　　中胡 ⎦

　　谱例 3-22 有高胡、二胡、中胡三个声部,高胡和二胡时而八度、时而同度,二胡与中胡的关系也是时而同度、时而八度。除了旋律音区上的变化外,作曲家还需要运用音色而增加音乐上的变化,下例是比较典型的。

谱例 3-22

金湘:民族交响音画《塔克拉玛干掠影》之二《漠楼》

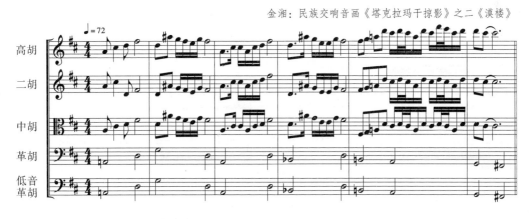

高胡 ⎤ 同度、八度
二胡 ⎦　　　明亮而饱满
中胡 ⎦ 八度

谱例 3-23 开始时高胡、二胡、中胡同度重复,第二小节高胡高八度重复,保持音响的厚实,也增加了高度。这是作品的亮点之一,但由于需要快速、清楚地演奏,因此合奏还是有难度的。

谱例 3-23

姜莹:民乐合奏《丝绸之路》

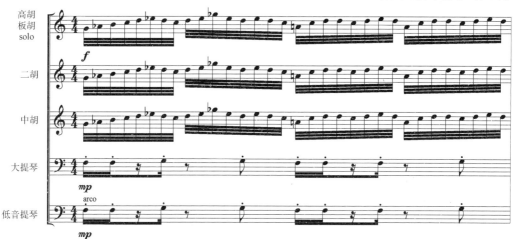

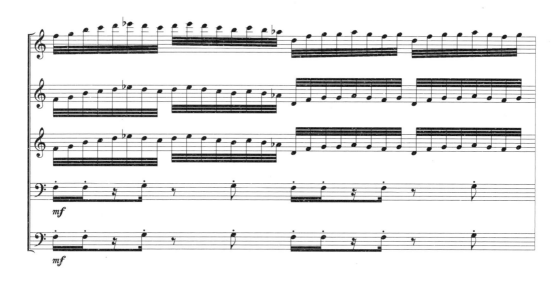

高胡 ⎤ 同度、八度
二胡 ⎦ 厚实饱满
中胡 ⎤ 同度

谱例3-24是高胡、二胡同度,中胡低八度,以较快速度流畅地演奏四分音符的旋律音。二胡人数多,也在其较好音区,并和高胡同度,第六小节两个音偏高。为保持主题旋律的完整,中胡第一个音因是从前面旋律过来的落脚音,故没有低八度。

谱例3-24

姜莹:民乐合奏曲《印象国乐》

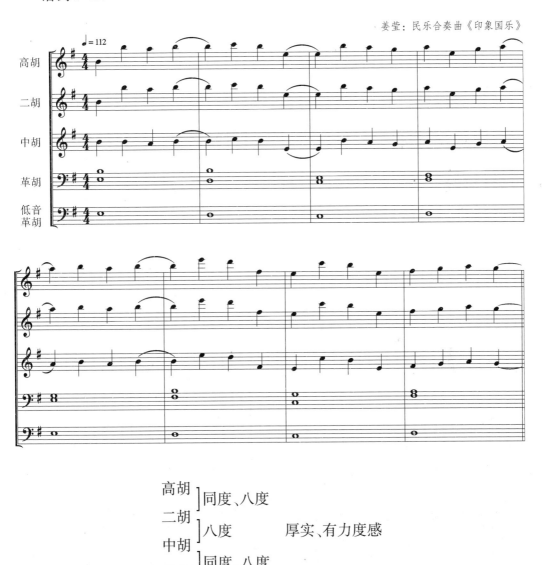

高胡] 同度、八度
二胡
] 八度　　厚实、有力度感
中胡
革胡] 同度、八度

谱例3-25是高胡、二胡、中胡分别八度重复,革胡和中胡是同度,因是革胡的最好音区,故显得有光彩、有力度感,整个音响如作曲家所标示的是"广阔、浩瀚"的

效果。这四个声部不同八度的重复一般用在乐队全奏中(或分声部中),是强力、宏伟、宽广或悲愤的,此种用法比较多见(中胡与革胡时而同度、时而八度)。

谱例 3-25

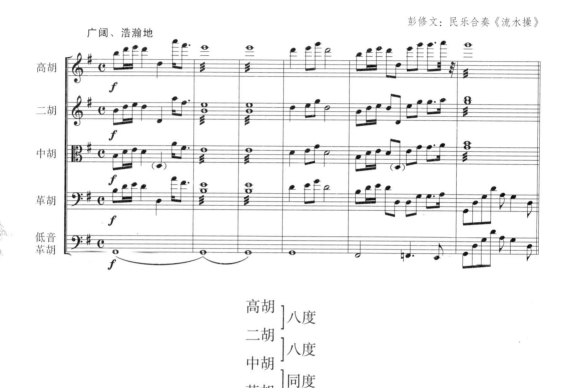

谱例 3-26 中高胡、二胡、中胡分别八度重复,音响饱满而音色明亮。

谱例 3-26

高胡 ⎱ 八度
二胡 ⎰
　　　　　饱满
中胡 ⎱ 八度

谱例 3 27 中的五个弦乐声部尽可能地分别八度重复,表现悲愤的音乐形象。这是乐曲的开始部分,很快把人们带到悲剧的音乐情境中。

谱例 3-27

张晓峰、朱晓谷:二胡叙事曲《新婚别》

高胡 ⎱ 八度
二胡 ⎰
中胡 ⎱ 八度　　丰满而宽厚
革胡 ⎰
低音革胡 ⎱ 八度

中胡 ⎱ 同度、八度　醇厚　　革胡 ⎱ 八度　苍劲、深沉
革胡 ⎰　　　　　　　　　　低音革胡 ⎰

谱例 3-28 是弦乐在不同音区的齐奏,显得雄壮而悲切。二胡和中胡隔两个八度,二胡加强了高音区的高胡,使高音区音响饱满。在二胡和中胡的空白中由其他乐器来填补。

谱例 3-28

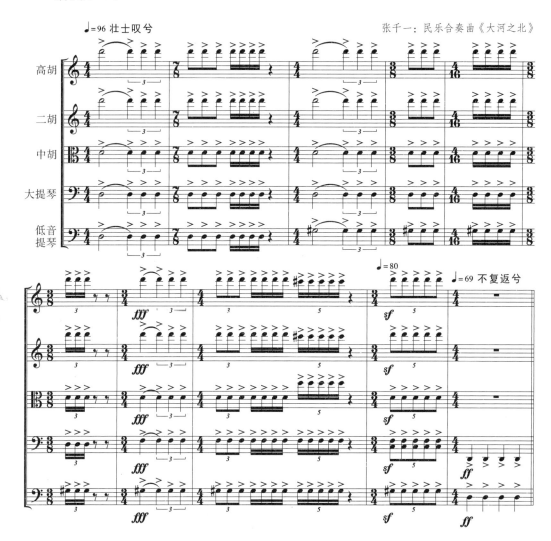

关于重复的几点说明：

（1）可正常排列重复，也可非正常排列重复。如：

谱例 3-29

谱例 3-30

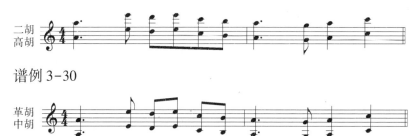

谱例 3-29、谱例 3-30 是非正常排列重复。谱例 3-29 中,二胡在高胡八度上重复,使旋律既有紧张度也有明亮度。谱例 3-30 中,中胡低八度,加强了革胡的柔和度,减弱了它的紧张度。

(2)在旋律进行中也可构成八度以内的音程关系,具有和声作用,但和旋律音型、走向要基本一致。

谱例 3-31 先是高胡和二胡八度、二胡与中胡同度,第五小节开始高胡与二胡为八度内同节奏音型的旋律,而高胡与中胡八度,大提琴与低音提琴八度,力度渐强,厚度和密度加强。

谱例 3-31

莫凡:笛子协奏曲《湘》

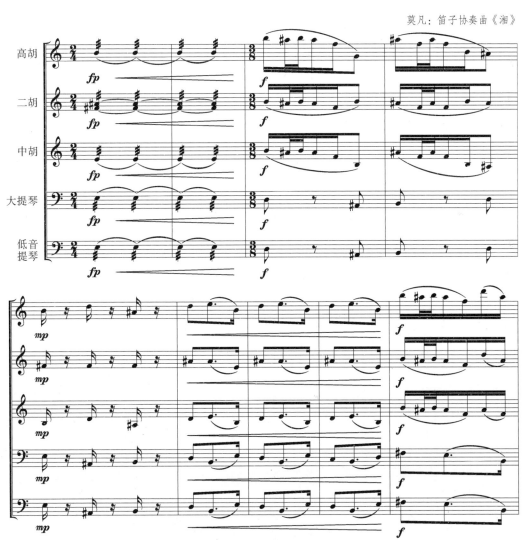

(3) 同一声部八度重复人数减少一半,音量减弱,发出的音响也较细。如:

谱例 3-32

上例是常用的配器方法,有的总谱中的二胡就写两行五线谱,如二胡十六人,第Ⅰ二胡和第Ⅱ二胡是八度,音量就要减半。如上方声部是高胡,下方声部是二胡,音响、音色就完全不一样,高胡与二胡都听得比较清楚。

(4) 混合音色的八度和八度以上的重复在弦乐上是最常用且典型的手法之一,效果比同度重复柔和丰满,本节谱例都是这样。

(5) 单一音色,甚至单一乐器独奏(领奏)效果都很好。

第三章　和声与织体

弦乐声部因乐器构造相同,音色相近,构成的和声比较和谐统一。一般情况下,以弦乐组构成和弦是极常见的配器手法。

第一节　单一音色的和弦及伴奏织体

高胡:在弦乐声部用单一乐器的和弦及伴奏织体,其音色是较为统一与平衡的,用高胡声部构成和弦常常表现清雅的音乐形象。

谱例3-33

关迺忠:民乐组曲《拉萨行》之《天葬》

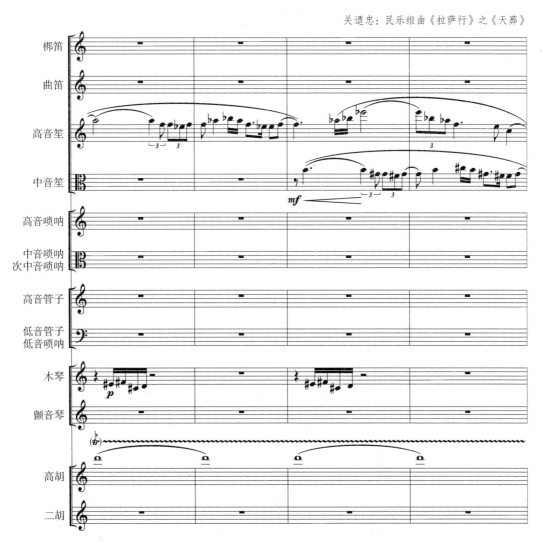

乐曲以慢板节奏用 $\frac{4}{4}$ 拍连续十一小节采用高胡的 D 长音(没有另外声部相同),用颤音技法演奏,表现高淡形象,旋律是高音笙、中音笙的复调音乐,神秘而崇高。

二胡:用和弦长音、伴奏音型或以踏板音出现(忽隐忽现)是二胡常用的技法。例 3-34 旋律只用新笛,以二胡和弦衬托,表现了杨贵妃被赐死时的悲怨心情。

谱例 3-34

朱晓谷:琵琶协奏曲《杨贵妃》

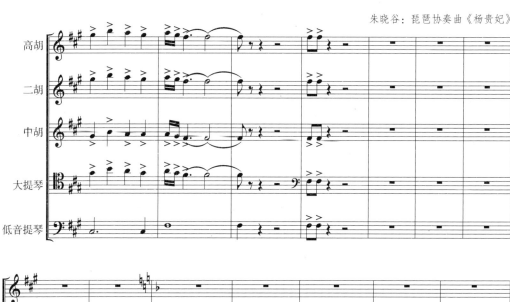

二胡以伴奏音型出现是很常见的,它在弦乐中人数最多,各种组合都可以独当一面。例 3-35 虽是大乐队全奏(除高胡、中胡外),用以表现人们热情欢快的心情。

谱例 3-35

房晓敏:民乐合奏《火之舞》

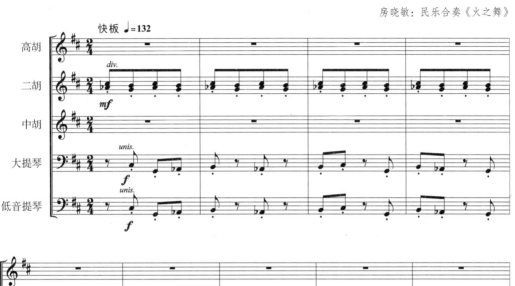

中胡大多和高胡、二胡构成和弦加入伴奏,在乐队中人数也是较少的,单独使用和弦长音一般在乐队的乐器较少时使用,有时为一两件乐器用和弦长音衬托,而大多用伴奏音型来烘托音乐主题。

谱例 3-36

王有编曲：民乐合奏《黄梅调随想》

例 3-36 是高胡、二胡八度演奏主题，弹拨乐是长音和弦衬托（不用吹管乐器），大提琴也是长音衬托。只有中胡是用和弦伴奏音型演奏，音色独特，主题旋律也能听得更为清楚。

革胡单一音色在乐队中使用是很普遍的现象。特别是在没有低音革胡时，它在和弦长音及伴奏织体中用得最多。

谱例 3-37

顾冠仁编曲：民乐合奏《在那遥远的地方》

谱例 3-37 是很典型的大革胡以伴奏织体而出现，低音革胡以简化的和弦根音而出现。

谱例 3-38

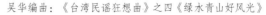
吴华编曲：《台湾民谣狂想曲》之四《绿水青山好风光》

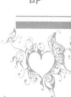

一般情况下，低音革胡是作为乐队的低音使用，有时以根音出现，有时以长音出现，或以持续音出现(例 3-38 是长音持续音)。

特别提示：

用弦乐单一音色作为和弦音或伴奏织体出现，在大乐队全奏中较少见，但在比较少量的乐器出现时，单一音色的衬托还是比较有效果的，淡雅、轻快的音乐形象不必用浓重的弦乐和声去衬托。

第二节　混合音色的和弦及伴奏织体

1.纵向点状伴奏织体

在弦乐声部用纵向点状构成和弦是常用的伴奏手法，为的是加强重音或需要突出的音或节拍。

谱例 3-39 是加强强拍重音和弱拍重音(第五小节第四拍)。

谱例 3-39

郭文景:《滇西土风三首》之一《阿佤山》

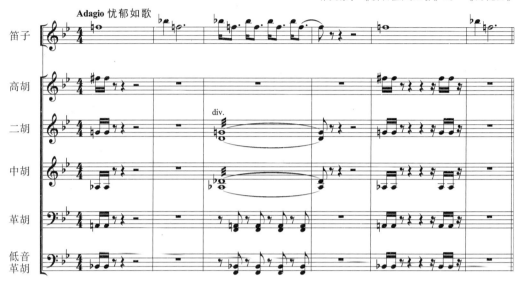

注:与♭B无关的升降音和还原音是前面总谱延长过来的。

谱例 3-40 是阶梯式的点状伴奏织体并保持有两种乐器对接,音色有变化。

谱例 3-40

杨青:竹笛与民族管弦乐队《苍》

2.节奏型伴奏织体

这是比较常见的配器技法。谱例 3-41 中二胡与中胡以切分节奏构成一个三和弦,音响比较平和,而大提琴的拨弦节奏音型则比较活泼。

谱例 3-41

吴厚元编曲:二胡协奏曲《红梅随想曲》

谱例 3-42 以大切分节奏,二胡Ⅰ和二胡Ⅱ及中胡构成密集的三和弦,这也是常用的和声伴奏织体,音响平和,是踏板音用法的一种类型。

谱例 3-42

周煜国、雷辉天:民乐合奏《赶街》

谱例 3-43 中伴奏音型并不一致,有六个声部为框式记谱法,且都是伴奏声部,笙是音乐的主旋律。

谱例 3-43

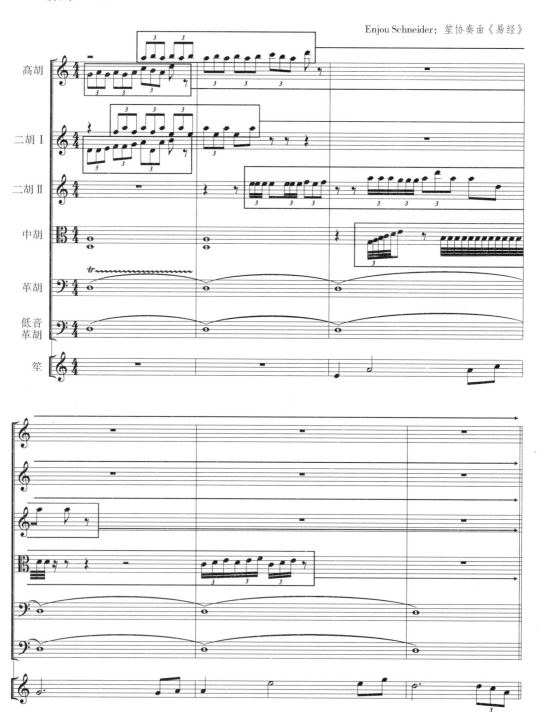

Enjou Schneider：笙协奏曲《易经》

3.和声式横向线性伴奏织体

和声式横向线性(和弦长音)伴奏织体是弦乐配器的重要手法之一,因弦乐音色统一和谐,音量也相差不大,在乐队和弦中起着稳定的作用。在音域上弦乐有高音区、中音区、低音区的和弦配置,几乎每首作品都有,在此就不过多举例说明了。

4.非常规和声伴奏织体

横向线性的和声伴奏织体在现代技法中较多见,脱离功能性的和声或以非三度音叠置的音束组成的长音也屡见不鲜。

谱例 3-44 中高胡与二胡用击琴筒作为节奏音型,这在总谱中也比较多见,它和表现特定的音乐形象有关。

谱例 3-44

卢亮辉:民乐合奏《黄山组曲》

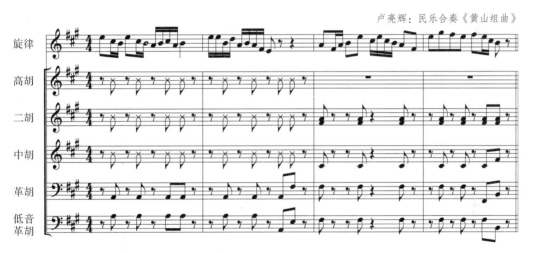

谱例 3-45 采用中低音的和弦长音(革胡、低音革胡),中胡伴有节奏和声,音乐形象是安静、深沉的。

谱例 3-45

肖江、徐超铭:笙协奏曲《静夜思》

谱例 3-46 中弦乐为和弦长音,第四小节长音中增加有速度变化。

谱例 3-46

锺耀光:合奏《国画世界》

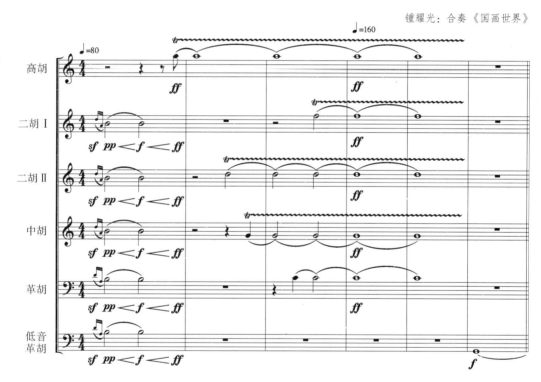

谱例 3-47 第二小节开始为层叠式和弦长音,音色加亮,但是高音区用了泛音,音响渐弱。

谱例 3-47

周湘林：民乐合奏《花腰三道红》

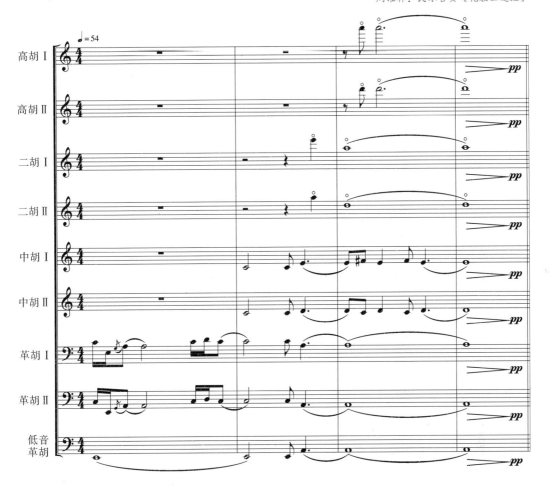

谱例 3-48 中，弦乐高音区和中、低音区在不同时段形成非三度叠置和弦长音。高胡、二胡仿佛人们的呐喊，中胡、革胡、低音革胡像是威严的喝斥，与之相对。

谱例 3-48

林乐培：民乐合奏《秋决》

特别提示：

开放排列的音响安详、明亮、雄壮；而密集排列的音响富于戏剧性。使用空弦音的多少也和音响的明亮柔和有一定关系，但弦乐的空弦音不易控制音色，这可供作曲家在运用和弦长音时作参考。

另外，乐队中弦乐色彩性乐器用得也越来越多，如板胡、京胡、坠胡等，还有少数民族弦乐器，如蒙古族的马头琴、四胡，维吾尔族的艾捷克，朝鲜族的奚琴，藏族的根卡，等等。这是中国民族乐团的特点（吹、打、弹、拉都一样），也因此要求在配器时应注意它们的音色突出与否。

第四编 打击乐器声部

打击乐器声部在乐队中不只是依附于其他声部,还可自成一体。其音色、音量、音高、节奏等所有音乐要素都具备,它能表现任何一种音乐形象。对待打击乐器声部要像对待吹、拉、弹声部一样,也必须十分重视它。中国打击乐的传承与发展在戏曲音乐和民间音乐中都得到了很好的体现,近些年来又有新的创作。在民族管弦乐队作品中,打击乐不仅继承了传统技法,近年又有不少现代技法用在打击乐器声部中。如彭修文、蔡惠泉的《丰收锣鼓》,吴华的《夜深沉》,李民雄的《龙腾虎跃》,谭盾的《第一西北组曲》等,它们是打击乐在民乐合奏作品中的创新探索。也有不少打击乐现代技法,如郭文景的《滇西土风三首》、余家和的《开台》、林乐培的《秋决》等,都创用了新的打击乐现代技法。在现代民族管弦乐作品中,打击乐器声部越来越重要。因此,既要学习打击乐的传统技法,又要探索现代技法,使这一声部在乐队中更加出彩。

第一章 组合形式

在乐曲中如果打击乐占重要地位,其组合的乐器也较多。不同时期比较有代表性的乐曲组合形式有:

1.黄贻钧曲,彭修文改编:《花好月圆》

$$\left[\begin{array}{l}钹\\铃鼓\\木鱼\end{array}\right.$$

2. 聂耳编曲,周仲康配器:民乐合奏《金蛇狂舞》

$$\begin{bmatrix} 小鼓 \\ 大鼓 \\ 小锣 \\ 铙钹 \\ 大钹 \\ 大锣 \end{bmatrix}$$

3. 彭修文、蔡惠泉:民乐合奏《丰收锣鼓》

$$\begin{bmatrix} 水钹 \\ 顶钹 \\ 大锣 \\ 风锣 \\ 十面锣 \\ 排鼓 \\ 云锣 \\ 定音鼓 \end{bmatrix}$$

4. 李民雄:民乐合奏《龙腾虎跃》

$$\begin{bmatrix} 定音鼓 \\ 大鼓 \text{I、II} \\ 排鼓 \\ 大鼓 \text{III、IV} \\ 叫锣 \\ 小钹 \\ 吊镲 \\ 抬锣 \\ 十面锣 \end{bmatrix}$$

5. 杨青：竹笛与民乐队《苍》

$$\begin{bmatrix} 定音鼓 \\ 磬 \\ 小堂鼓 \\ 三角铁 \\ 小军鼓 \\ 钹 \\ 大鼓 \\ 铃 \\ 筛锣 \end{bmatrix}$$

6. 谭盾：《第一西北组曲》第四乐章《石板腰鼓》

$$\begin{bmatrix} 大鼓（三人）\\ 大钹（三人）\\ 排鼓 \end{bmatrix}$$

7. 赵季平：为管子与民乐队而作《丝绸之路幻想组曲》

$$\begin{bmatrix} 定音鼓 \\ 排鼓 \\ 手鼓 \\ 梆子 \\ 木鱼 \\ 碰铃 \\ 铃鼓 \\ 响板 \\ 水钹 \\ 单铙 \\ 钹 \end{bmatrix}$$

8.刘文金、赵咏山编曲:民乐合奏《十面埋伏》

- 定音鼓
- 吊立大鼓、板鼓
- 小鼓、小钹、大钹
- 吊钹、大锣、碰钟
- 吊铙、排鼓、马蹄、竹筒
- 大钹、小军鼓
- 中钗、京锣、中锣
- 云锣
- 编钟

9.林乐培:民乐合奏《秋决》

- 定音鼓
- 木管(大、中、小)
- 串铃、弹簧匣
- 大莲花板、板鼓
- 板、梆子、磬
- 铃、边槌、三音锣
- 京锣、大锣、京小锣
- 武锣、文锣
- 鸠锣、云锣
- 小钹、小堂鼓
- 中国大鼓

10.朱晓谷:民乐合奏《韵》

$$\begin{bmatrix} 定音鼓 \\ 板鼓 \\ 小堂锣 \\ 京锣 \\ 京钹 \\ 吊钹 \end{bmatrix}$$

从以上十首作品的打击乐编制来看,乐器组合没有一首是相同的,但从中可以看出以下打击乐器出现得较多:定音鼓、排鼓、小钹、小锣、大钹、大锣、十面锣、中国大鼓,以及小件打击乐器木鱼、碰铃、磬、梆子。我们可以用四行分谱给打击乐器,如果增加或减少乐器可在总谱中调整,也可在五线谱之间加线,这样又可增加三到六件打击乐器。如例4-1。

例4-1

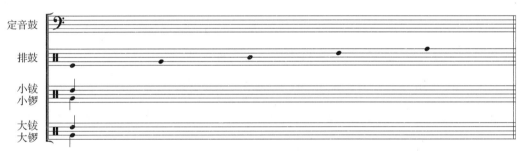

民间音乐和传统戏曲音乐多以锣鼓经记谱。在锣鼓经中节奏、速度、音色、力度都可囊括进去,民间和戏曲演奏人员大多看锣鼓经演奏。在民族管弦乐曲中,偶尔也用锣鼓经写作。

但是锣鼓经称呼有着强烈的地区方言特色及不同的打击乐器编制组合,下面就主要打击乐器锣鼓经的不同写法罗列如下,供大家参考。

板鼓:八大、扎、衣、答

大鼓:冬、嘟(滚奏)、龙、同隆(小鼓基本同大鼓)

大锣:匡、仓、顷、丈、王、光、乍

小锣:台、令、另、代、匡

小钹:采、七、且

大钹:起、齐(一般闷击记作"扑")

第二章　打击乐器的性能和特点

在民间传统戏曲和创作的民乐作品中,打击乐器都发挥着自己的性能,起着无可替代的作用。鼓、锣、钹是打击乐中三种不同的主要乐器,它们在乐队中的性能为:

鼓(大鼓、排鼓、板鼓):起着指挥和确定基本节奏的作用,节奏的朴实或华丽主要靠它来决定。在乐曲高潮中出现打击乐段时,常以单独的华彩乐段为多,京剧中变换锣鼓点全靠板鼓指挥。如苏南吹打《将军令》(周荣寿等改编民乐合奏)、《龙腾虎跃》(李民雄曲)等。

钹(京钹、小钹、大钹):基本出现在强拍上,乐器的音色变化丰富,技法多样,在打击乐重奏作品中,它的发挥更为充分,并可担任弱拍变强拍的角色转换作用。

锣(小锣、大锣、十面锣、云锣):小锣是加花乐器,它是唯一击打后声音向上扬,发"台"的声音,如安徽花鼓灯锣鼓。锣的种类很多,音色变化也很丰富。大锣和大钹同样起着增强节奏的作用(包括切分、弱变强);十面锣起着准旋律的作用,在乐队中很活跃,高潮时也会出现在华彩乐段中,如《舟山锣鼓》;云锣在民间音乐中和十面锣作用相仿,有一定的音高。

它们在乐队中的特点为:

(1)打击乐器多以节奏、音色、音量、速度的变化为主要发展手段(不包括一些现代技法),以达到表现音乐形象的作用。

(2)单一音色与混合音色的对比是常用手法,特别在以鼓和其他乐器对奏时。

(3)篇幅较长的锣鼓段,固定节奏型一般不变(以鼓为常见,小镲也有),另外的打击乐做一定规律的变化,并有层次地展开。

(4)在较大型的打击乐组合中,常把鼓、锣、钹等各类乐器扩大成音色、音高不同的几个组。

(5)改变打击乐的敲击方法和部位,可以求得音色的变化。

（6）打击乐器的音量变化是重要表现手段之一，尤其当节奏、音色变化不多时，音量的对比就会很有效果。

（7）准音高和有音阶、音高的打击乐器用法。

①鼓：是打击乐的核心之一，胜任复杂的节奏（排鼓可调音高）。

②编木鱼：它是一种在重奏或小型合奏中用得较多的一种乐器，在现代技法中用得也较多（不可调音高）。

③十面锣：锣的核心，在浙东锣鼓中是主要打击乐器，在表现欢乐、热烈的情绪时用得较多。

④云锣：分为两种，一种是手拿的，如五音锣；还有三十几面组合的云锣，有固定音高，一般用软槌演奏，中低音区柔和，硬槌用在华丽庄重的音乐段落中。

⑤编磬：是有音高的古老乐器，音色古朴，因是石器，余音较短。

⑥方响：铜制，余音长，音色像西方颤音琴。

特别提示：

以上这些乐器只有排鼓、十面锣、编木鱼较常用；特别是排鼓，已成为乐队的常规打击乐器，但是在乐曲中，还是用自然高低音为多，因为快速转调很难。当然，这还得由作曲家创作需要而决定。

第三章 打击乐声部的乐器配置

第一节 民间音乐和戏曲中的打击乐器配置

虽然民间音乐和戏曲中的打击乐组合很多,但基本由鼓、锣、钹三类乐器组成,每组乐器都很丰富。

鼓:排鼓、小鼓、扁鼓、大鼓、板鼓(兼板)等。

锣:小锣、京锣、苏锣、大锣、低锣、十面锣、云锣、定音锣等。

钹:小钹、京钹、水钹、大钹等。

虽然有些打击乐组合名称不完全相同,乐器配置也有差异,但大多由以上这些乐器组合而成。下面介绍几种具有代表性的鼓乐组合。

1.苏南吹打

苏南吹打有三种组合形式:①十番鼓。以鼓领奏或独奏,伴以其他打击乐器和丝竹乐器。②十番锣鼓。以十番鼓为基础,增加更多的打击乐器和吹管乐器。③粗吹锣鼓。以大唢呐加全套打击乐器。谱例4-1就是采用粗吹锣鼓组合形式的苏南民间吹打乐曲。

谱例4-1

周荣寿、周祖馥整理改编:苏南民间吹打《将军令》

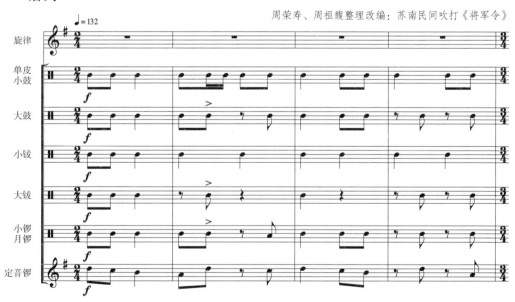

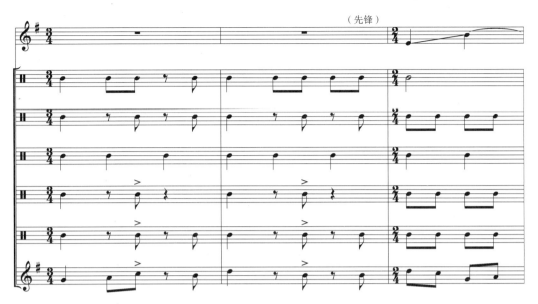

谱例4-1是苏南吹打名曲《将军令》的片段,最后的打击乐段很热闹。定音锣一般是由临时选好的锣组合而成,和调有一定关系。有趣的是有一段旋律是两拍子节奏而打击乐却是三拍子节奏。

2.山西鼓乐

山西鼓乐为我国北方具有代表性的乐种之一。威风锣鼓流行于晋南一带,以八人为一组,很有气势,也很震撼。此外,山西的绛州鼓乐、晋北鼓乐、云冈大锣鼓也很有特点。

谱例4-2

山西威风锣鼓《四马投唐》

谱例 4-2 是一段情绪激烈的锣鼓段,锣鼓经是带有方言的读法。它以大钹、大饶和大锣节奏为主而写成的锣鼓经。斗锣、鼓都以加花点奏为主。

3.浙东锣鼓

浙东锣鼓流行于浙江宁波、舟山一带,现在民乐合奏中常见的十面锣就是受浙东锣鼓十一面锣和三音鼓的影响而形成的。

谱例 4-3

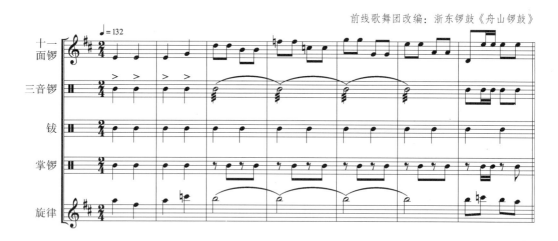

谱例 4-3 中的十一面锣是 D 调: ,三音锣也是 D 调: ,此段无固定音。该谱例只取八小节,打击乐特别是钹和掌锣不断更换乐器。

4.花鼓灯

安徽的花鼓灯是安徽淮河流域的民间歌舞,其中的打击乐极其丰富,有走着打的、跳着打的、抬着打的、唱着打的。下面举二例。

谱例4-4a

安徽花鼓灯《蛤蟆陷稀泥》

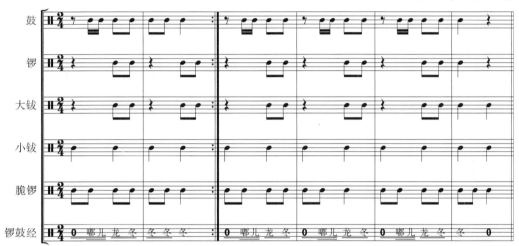

谱例4-4a的音乐情绪十分诙谐。其中的脆锣有的也称为叫锣或狗叫锣。

谱例4-4b

安徽花鼓灯《凤凰三点头》(又称"顿锣")

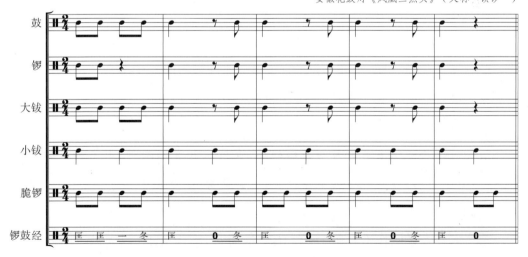

谱例4-4b是以大锣节奏为主的锣鼓经,也是安徽花鼓灯常用的节奏之一。

5.陕西打瓜社

陕西打瓜社为陕西常见的民间演奏打击乐的班社,亦称"打家伙",分为粗打和细打两类。

谱例4-5

朱子学口述,艺萌记谱:陕西打瓜社《十样锦》

谱例4-5中,前四小节粗打同一个节奏,细打亦为同一个节奏。锣鼓经的读法是以大铙、大钹、镲(叉)和大锣(匡)的拟声节奏为主。

特别提示:

西安鼓乐是一个体系庞大的鼓乐种类,有行乐和坐乐两种,前者加入的乐器较少,以笛子为主;后者加入的乐器较多,为套曲形式,本书不作介绍。

6.潮州大锣鼓

潮州大锣鼓又叫作大锣鼓,流行在广东潮安、汕头等地,以大鼓、斗锣、深波(一种特有的大锣)辅以乐队,其中的鼓有独特的演奏技巧。

谱例 4-6

陈佐辉整理：潮州大锣鼓《抛网捕鱼》

谱例 4-6 根据潮剧《二度梅》的舞蹈音乐整理加工而成，音乐别具一格，具有浓厚的地方特色，为潮州大锣鼓代表曲目之一。此曲由八件打击乐器演奏，另有其他乐器演奏，锣鼓经中采用有地方方言。

此外，戏曲中的京剧打击乐通称锣鼓，主要有板鼓、板（由板鼓兼任）、堂鼓、大堂鼓、大锣、小锣、钹、铙、小钹、水钹、碰钟（星子）、云锣等。它们在板鼓的指挥下，演奏不同的锣鼓段，并和戏曲情节紧紧相扣。如上场、走圆场、下场等锣鼓段。谱例 4-7《水底鱼》用于配合行路时匆忙急促的步伐（包括上场和走圆场）。

谱例 4-7

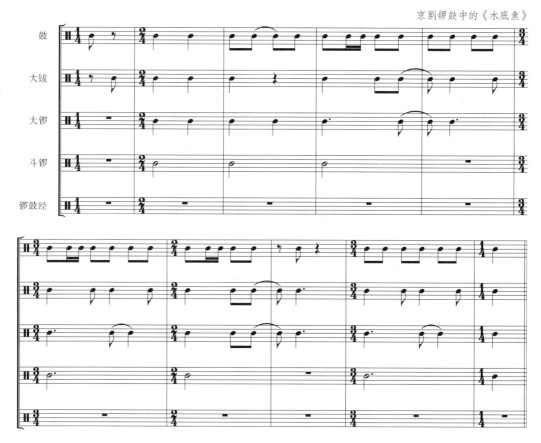

京剧锣鼓中的《水底鱼》

锣鼓经中搭、搭八、乙均为鼓（板鼓），乙也可作休止符，仓是大锣，一般大锣出现时其他乐器都要出现，台是小锣，七或采是钹。京剧伴奏有打击乐三大件（小钹、小锣、京锣），乐队都要听鼓的指挥。

戏曲乐队中打击乐器必不可少，配置也相对稳定。

第二节　民族管弦乐队中的打击乐器配置

在民族乐队中,打击乐器会随着音乐表现的需要而不断变化,没有一种固定的配置。

在乐队中打击乐器有两种写法,一种以传统技法为主,另一种以现代技法为主,各有特点,对音乐形象的表现起着烘托作用。两种技法不同特点见表4-1。

表4-1　打击乐传统技法与现代技法对照表

传统技法	现代技法
一、可用锣鼓经表示锣鼓的节奏和音色变化,有节奏、旋律(并不是没有音色)。	一、以五线谱或用文字表述等现代记谱法,有音色、旋律(并不是没有节奏)。
二、力度变化有一定逻辑性(传统意义上的)。	二、突出点奏,加大力度对比,节奏自由,并具有偶然性。
三、粗打、细打基本分开。	三、打乱粗细之分,粗中可有细,细中可有粗。
四、一般以鼓为中心,有一定的板式可遵循。	四、不以任何打击乐器为中心,演奏员有时自由发挥,作曲者只做某种提示。
五、节拍 { 横向:有一定传统规律。 纵向:基本依附横向节拍。	五、节拍 { 横向:频繁变换节拍或无节拍。 纵向:复合节拍为多。
六、多用无固定音高乐器或用准音高乐器。	六、多采用有固定音高乐器,包括西洋打击乐器。
七、以传统音色、传统演奏技法为主。	七、除传统音色、传统技法外,还加入大量非传统音色和非传统演奏技法。
八、基本音色是混合音色。	八、基本音色是单一音色。

特别提示:

以上分析只是作者自己在创作和学习中的感受与体会,仅供参考。

1.传统技法在乐队中的配置与运用

打击乐声部的传统技法在20世纪50年代以来,绝大多数乐曲都或多或少地运用过,至今此声部已是吹、打、弹、拉不可或缺的声部,发挥的作用也越来越大,但几乎每首乐曲的配置都不一样,经常可以听到采用地方风格、民间音乐风格、

戏曲音乐风格、少数民族音乐风格的乐曲。

谱例 4-8

卢声安：民乐合奏《花鼓灯会》

快板

$\frac{2}{4}$ 锣鼓经：冬 | 一冬 一冬 | 一冬 一冬 | 一冬 冬 | 冬．个 弄冬 | 一冬 冬 | 匡匡 一匡 |

一台 匡 | $\frac{3}{4}$ 一冬 一 匡 | $\frac{2}{4}$ 一冬 一冬 | 一冬 冬 | 匡匡 一匡 | 一令 匡 |

匡令 匡 | 台台 台 | 匡匡 令 | 匡匡 令 | 匡 匡令 | 匡令 匡 |

尺条 尺冬 | 匡令 匡 | $\frac{3}{4}$ 令匡 一令 匡 | $\frac{1}{4}$ 台 | $\frac{2}{4}$ 匡令 匡令 | 冬冬 冬 |

匡 台 | 匡 匡 | 令匡 一令 | 匡令 匡令 | 匡 台 | 匡 台 |

匡 令 | 匡匡 一令 | 匡 台 | 冬冬 匡 | 冬冬 匡 | 冬冬 匡 |

$\frac{3}{4}$ 令匡 一令 匡 | $\frac{1}{4}$ 台 | $\frac{2}{4}$ 匡令 匡令 | 冬冬 匡 | 台 匡 | 匡 |

令匡 一令 | 匡匡 一令 | 匡 台 | 匡 | 匡 | 令匡 一令 |

匡匡 一令 | 匡 台 | 匡 | 匡 | 令匡 一令 | $\frac{1}{4}$ 匡 ‖

谱例 4-8 是民乐合奏中的一段打击乐段，是用锣鼓经写的，安徽花鼓灯风格极强，特别是几次出现小锣（台）的单独音色。此曲打击乐器的编制为：排鼓一组、大鼓（1）、定音鼓（一组，在此段不用）、大锣（3）、大钹、大镲（3）、小钹、小镲（6）、小锣（12）。

注：此曲演出中吹管乐和打击乐，包括弦乐的一部分，演员边演奏边表演，锣鼓用彩带、彩球装饰，艺术效果很好。

谱例 4-9

李民雄：民乐合奏《龙腾虎跃》

注："-"为闷击。此段以排鼓为主,但有时用大鼓,有时用排鼓。

谱例4-9节选了鼓段开头九小节和最后十七小节,这是乐曲中的打击乐段,十分精彩。它全是用鼓演奏,在节奏上的抑扬顿挫,音响效果可用震撼来形容。

特别提示：

民乐合奏《龙腾虎跃》是李民雄先生的代表作品,以传统技法为主,但又在传统基础上创作出新的典范。

谱例4-10

郭亨基：民乐合奏《打歌》

谱例4-10是云南少数民族风格的乐曲,用当地特有的竹片,并用高胡、二胡、中胡跟着一起打节奏,音响很有特色。

以上《花鼓灯会》《龙腾虎跃》《打歌》三例是打击乐器在乐曲中的巧妙运用，而且各有特点。

谱例4-11

景建树：民族管弦乐曲《晋商情怀》

谱例4-11是《华夏之根》组曲中的一段，乐曲用算盘作为打击乐器，表现晋商的形象。在实际演出中全乐队演员拿起算盘，而且台上台下互动，很有效果。

谱例 4-12

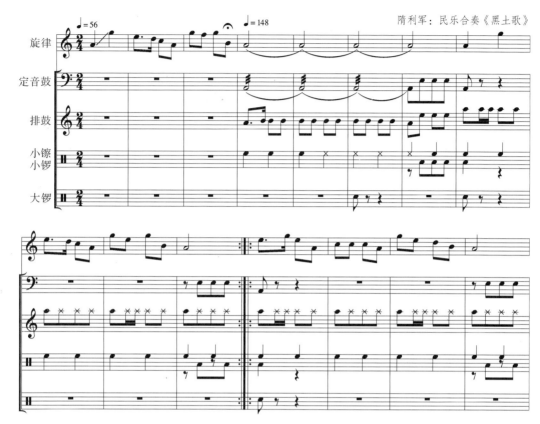

谱例 4-12 是隋利军创作的一首乡土味极浓的民乐合奏曲,其中加入了很有特点的打击乐作为烘托。

谱例 4-13

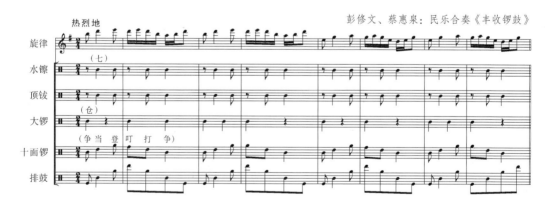

谱例 4-13 是彭、蔡早期民乐合奏的作品,是打击乐器声部大胆运用的一个

成功范例。乐器中的汉字代表锣鼓经的唱名,十面锣为了方便区分高低音,临时用五线谱表示,不代表真正音高。

谱例4-14

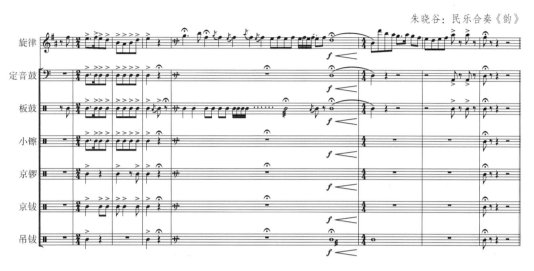

朱晓谷:民乐合奏《韵》

谱例4-14是用京剧风格写的民乐合奏曲,并采用京剧锣鼓,因此,这段音乐也就有了浓郁的戏曲特色。

谱例4-15

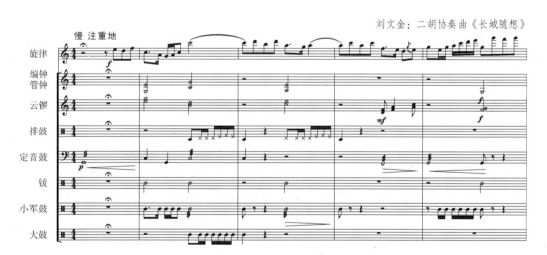

刘文金:二胡协奏曲《长城随想》

谱例4-15是一段庄重的高潮乐段,打击乐声部几乎全奏,还加上了编钟、管钟,将音乐推向辉煌。

谱例 4-16

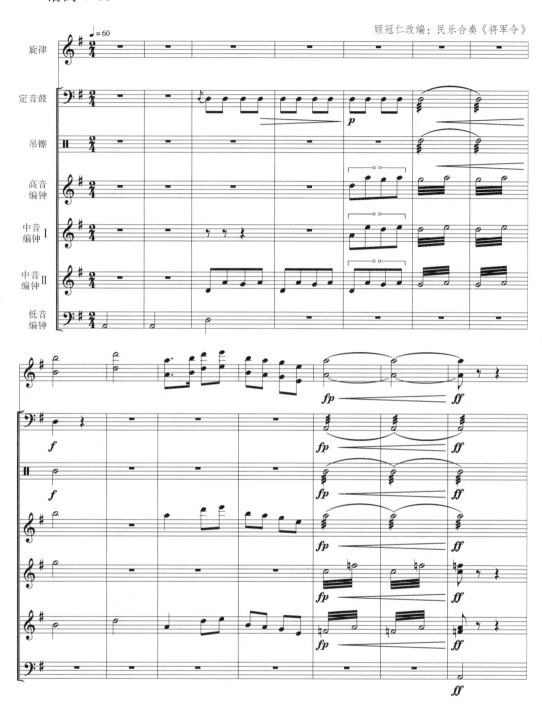

谱例 4-16《将军令》是根据古曲改编的一首民乐合奏曲，在传统打击乐的基础上，开头用四组编钟演奏，组合上有新的探索，音乐庄重而浑厚。此段是乐曲

的开头部分,再现了古战场将士出征前威武形象和气势,以及必胜的信心。

特别提示:

打击乐声部用传统技法的作品很多,有的用常规乐器,有的用色彩性乐器,有的用地方性或少数民族打击乐器,因此,音色极其丰富。

2.现代技法在乐队中的配置与运用

打击乐声部的现代技法从20世纪80年代以来,无论是有调性、多调性或无调性的作品都经常会使用,但配置并不相同,在技法标志上常用的(见笔者的《民族管弦乐队乐器法》)、不常用的在作品中均有标记,有的还有文字说明。打击乐器是改革开放后较早引入现代技法的民族管弦乐体裁之一,特别是为打击乐写的各种组合的合奏作品中运用得较多。

谱例4-17

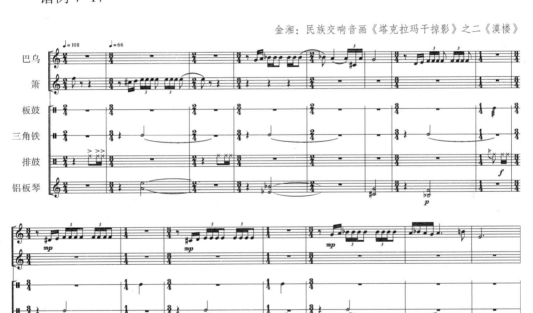

金湘:民族交响音画《塔克拉玛干掠影》之二《漠楼》

谱例4-17是反映新疆风情的一首大型作品,采用打击乐作为助奏,此段音乐以打击乐的喧闹音响形象表现了绿洲风化、沙化的过程。

谱例 4-18

杨澎明：《登山》（组曲《到郊外去》之三）

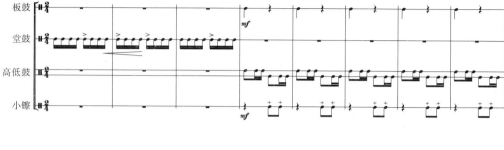

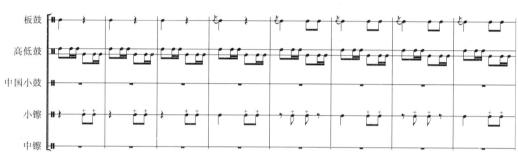

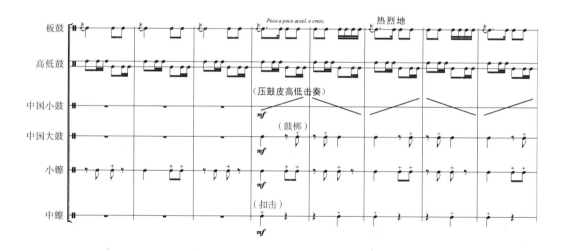

谱例 4-18 用了打击乐的特殊组合，在演奏上巧妙地运用传统技法而表现出生动的音乐形象。

图 4-1 是周龙的鼓乐三折《戚、雩、龙》中的乐器排位图（一人演奏）。

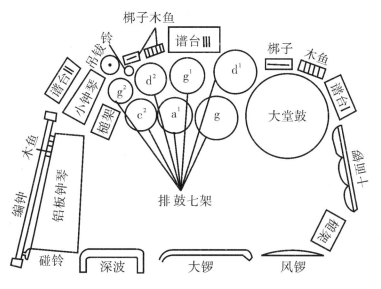

图 4-1　乐器位置排列图

乐器说明：

大堂鼓

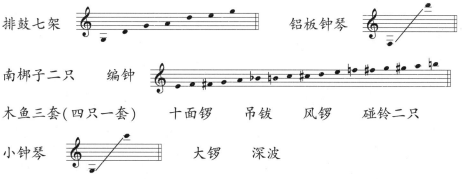

木鱼三套(四只一套)　　十面锣　　吊镲　　风锣　　碰铃二只

小钟琴　　　　　　　　　　大锣　　深波

槌的分类　金属棒：　硬槌：　堂鼓槌：　橡胶槌：　锣槌：　大锣槌：

编钟槌：

演奏记号说明：

　　　　一群音的无定次反复　　　　无固定音高的音符(十面锣用)

　　鼓心轻击　　　鼓心强击　　　鼓心闷击　　　击鼓边

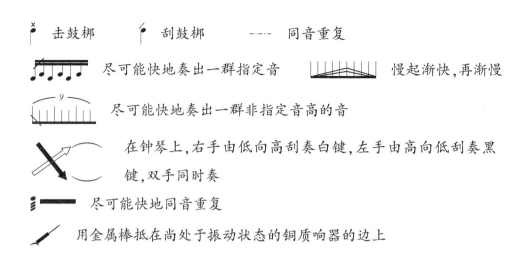

这是一部较早用现代技法创作的一人演奏的打击乐组曲,为了便于演奏,同类打击乐器有几套分放在不同位置,所以给人以满台都是打击乐的印象。

图 4-2　高为杰《韶Ⅰ》乐器表

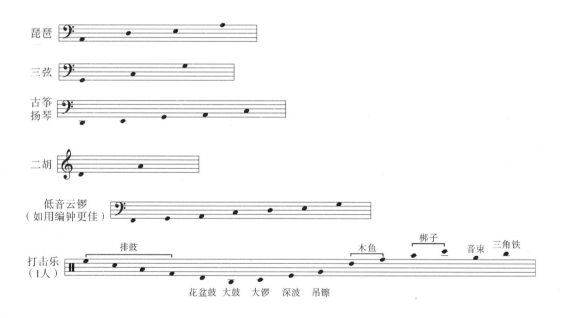

表 4-2 是高为杰创作的七重奏《韶Ⅰ》的乐器表,打击乐也是由一人演奏。这是中国较早(20 世纪 80 年代)创作的一首组合打击乐独奏,由一人演奏十三件打击乐器(同类除外)。在写作时须考虑乐器在舞台上的排位,保证演奏乐曲时

不同节奏、不同速度一人可顺利演奏,图4-1也一样。

谱例4-19

郭文景:为六面京锣而作《炫》三重奏作品第40号

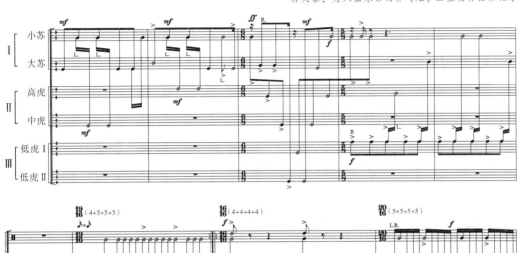

谱例4-19中用了六面京锣,以各种技法敲击,特别是以不常用的手法敲击锣的不同部位,还运用了定音鼓槌击,由此而能产生丰富的音色效果。

特别提示:

采用特殊演奏技法是很有特点的。例4-19最初只听不看,很难想象是用镲演奏,因不是我们习惯听到的镲的音色。探索乐器用不同演奏技法,使它产生新的音色,进一步和其他乐器结合又能产生出更多的音色,这是配器所要追求的技法之一。

谱例 4-20

林乐培：民乐合奏《秋决》

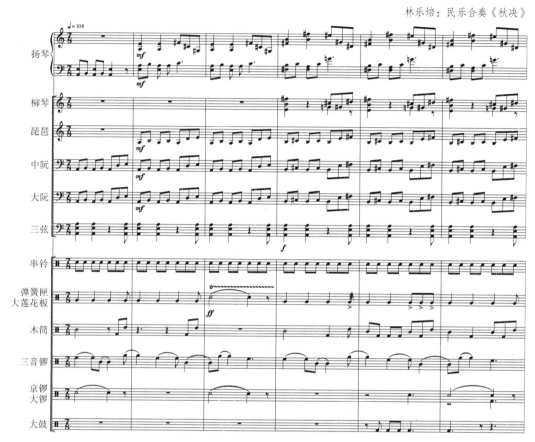

谱例 4-20 中，打击乐以不同的节奏出现，表现古代判官坐轿时的形象。作者以全新的音乐语言（旋律、和声、节奏、配器）来表现音乐形象。

特别提示：

此曲（谱例 4-20）创作于 1978 年，在当时是有影响的一部民乐合奏作品。表现在打击乐编配既运用了传统技法，又有运用了新的技法。

谱例 4-21

余加和：民族管弦乐《开台》

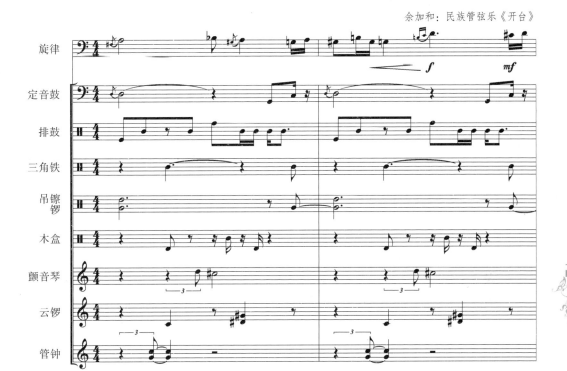

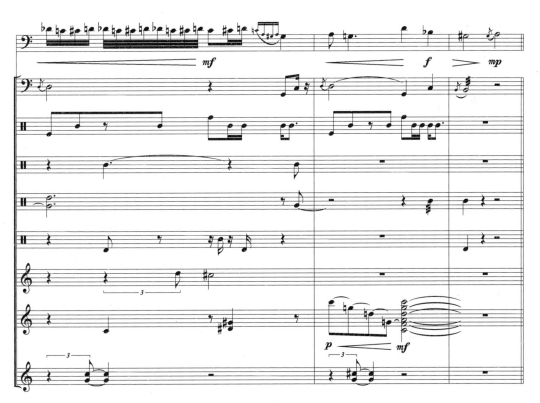

谱例4-21是民乐合奏曲,声部较复杂,打击乐就用了九种,每种打击乐器节奏都不同,并具有南洋风格。

特别提示:

打击乐可以组合出不同音色、不同效果,如小锣加小钹可表现轻巧之意,小鼓加小钹可表现热情的气氛,大锣加大鼓可表现浑厚雄壮之感,大锣加大钹可表现强烈的不稳定音响。也有用单一音色或一件打击乐就可表现鲜明的音乐形象的案例,如轻击大锣有凋零之感,击磬有虚无缥缈之意,击铜鼓就有广西壮族风格,击包锣就能让人联想到云南傣族山寨,等等。

虽然每个人对打击乐器发出的声音(音色)感受不一样,但它的音乐表现力却是毋庸置疑的。中国的打击乐器特别丰富,为民族管弦乐曲、室内乐曲和独奏曲的创作带来丰富的音响源,也为我们学习民间传统打击乐提供了丰富的资料。

第五编　综合乐队配器

关于配器一词有很多种阐述,如胡登跳先生说:"配器则是运用乐器的调配这一手段来阐述以主旋律为中心的乐曲的乐意。"朴东生在《实用配器手册》中指出,配器,是以立体化的音响表现作品主题思想的技术手段,是更为生动、细腻、深刻阐述作品的艺术创作。美国作曲家赛缪尔·阿德勒在《配器法教程》中写道:配器的一个主要功能就是帮助整首作品获得结构上的清晰性。他进一步阐述如何用管弦乐队来处理前景、中景和背景材料;如何处理单调性片段;以及如何使用较新的技术如点描、色彩旋律以及音高着色;等等。俄罗斯的里姆斯基·柯萨科夫写的《管弦乐法原理》一书中说,管弦乐法(配器)是作品灵魂深处的一部分。他又提出,最好的声部进行就是最好的配器。以上几位前辈对"配器"的精辟阐述,是我们在学习中所要追求的。

在综合乐队里(吹、打、弹、拉四个声部)可分为单一音色和混合音色两类:

1.单一音色有两种理解,一是同类乐器,如琵琶、二胡、笛子等分别演奏;二是同组(声部)乐器,如吹管组、弦乐组等分别演奏。

2.混合音色也有两种理解,一是同组乐器不同类乐器,如笛子+唢呐、琵琶+中阮等;二是不同组之间同时演奏,如笛子+二胡+扬琴等。

要突出旋律,使旋律听得很清楚,可以在音区、音色、力度上做技术处理。

1.音区上

首先,旋律放在高音区,并用音色比较明亮的乐器演奏,如吹管中的笛子,弦乐中的板胡,它们的音区很高,演奏旋律会使听众听得最清楚。其次,旋律放在低音区,这一音区干扰少,也听得很清楚。再次,旋律放在中音区,但要有一定的条件,旋律才能听得清楚。因为民乐器的音区大多是中音区,和声、伴奏织体也大多在这一声区,所以要让出这一音区给旋律才能使其得到突显。

2.音色上

用各种不同音色的乐器配器,是配器法的主要内容。我们民族管弦乐队常规编制外有很多色彩性乐器,包括各民族及地区风格的特有乐器,这也是我们民

乐配器很重要的内容。有些乐器不管其他乐器多占上风,它还是可以在乐队中突显出来,关键在于其音色突出,所以不会被其他乐器所掩盖。给旋律配什么音色,取决于作品的整体构思、旋律发展的逻辑以及作曲家对音色的感觉与偏好,我们经常可以听到某作曲家的作品常用的某种音色配器。在配器时,我们除运用乐器的正常音色(包括混合音色)以外,还可以运用不同新技法演奏的新音色。对于音色的敏感是成熟作曲家特有的本领。

3.音响上

音响力度(音量)是音乐发展的动力,是乐感的另一种表现形式。音响力度的变化可以通过旋律的同度、双八度、重复等多种手段,可以是单一音色的表现,也可以是混合音色的展示,加上力度音量的变化,可以使旋律更为突出。

必须注意,音响力度的变化可能使这一乐器的音色压倒另一乐器的音色,或一件乐器去重复一组乐器时,在音响力度上会被远远盖过,可是从音色上听起来旋律仍然会很清楚。

下面章节中所讲到的内容都和以上三个方面有直接关联。

第一章　旋律配置

乐队四个声部(吹、打、弹、拉)的不同旋律组合有五种配置形式:①弹拨与拉弦;②吹管与拉弦;③吹管与弹拨;④吹管、弹拨和拉弦;⑤吹管、打击、弹拨和拉弦。

第一节　弹拨乐器与拉弦乐器组合

弹拨乐和拉弦乐都是表现力很强的声部,技法也是民族管弦乐最丰富之处,它们的组合在民族管弦乐中是混合音色的基础,也是最常用的手法之一,音响效果也是最好处理之处,它们的组合,高音区明朗、干净,中音区饱满、柔和,低音区浑厚、坚实。

弹拨乐器和拉弦乐器的组合中,一般弹拨乐器的音色会听得很清楚(除中阮),因为除长轮外,每个音都有一个重音点,且音色个性强,技法变化丰富。

弹拨与拉弦这两组乐器组合的目的：①使拉弦乐旋律显得更清楚；②使弹拨乐旋律更连贯流畅；③要有综合音色效果；④为了加强乐队整体上的音量。

在旋律重复中有同度、八度、双八度等，并有以下三种类型。

1.单一音色的分离重复

柳琴
二胡 ┃八度

以二胡为主要音色，加强二胡旋律，使其更清晰、更饱满。

扬琴
中胡 ┃同度或八度

以上组合同度时以扬琴音色为主，八度时两种音色都十分清楚。

柳琴、扬琴
二胡、中胡 ┃八度

人数多的乐器旋律占上风，但弹拨乐是高八度重复，两组音色都很清晰。高八度的柳琴因与扬琴组合而音色饱满，二胡也因中胡的旋律重复使得音色更加厚实。

2.混合音色的不完全重复

　　柳琴
扬琴、二胡 ┃同度或八度

以二胡、扬琴高音为主，如柳琴在高八度重复旋律可使音色更清楚，而且可增加这种组合的亮度，二胡的音色听起来也更圆润。

　　扬琴
二胡、琵琶 ┃同度或八度

二胡和琵琶的音色组合很有特色，扬琴高八度重复旋律，尽管扬琴音区偏高。

柳琴、高胡
二胡　　　] 八度

以上组合可增加二胡的音色亮度,也可加强高音区的稳定性。

3.混合音色的完全重复

柳琴、高胡
琵琶、二胡　] 八度

以上配置是比较常用的手法,也会有比较典型的混合音色效果,因为旋律都在各自好的音区进行。

琵琶、高胡
中阮、二胡　] 八度

以上八度组合是很自然的混合音色效果。

柳琴、高胡
三弦、中胡　] 八度或双八度

以上若八度组合,三弦、中胡音区偏高,再加上柳琴、高胡后会呈现出紧张的音响。如双八度组合,则各自都在较好的音域进行。

特别提示：

这三种组合形式很多,以上只举一、二种乐器组合。根据乐队配备、音乐形象及个人的爱好,可以组合成丰富多彩的变化形式(音色、音域、音量上)。

谱例 5-1

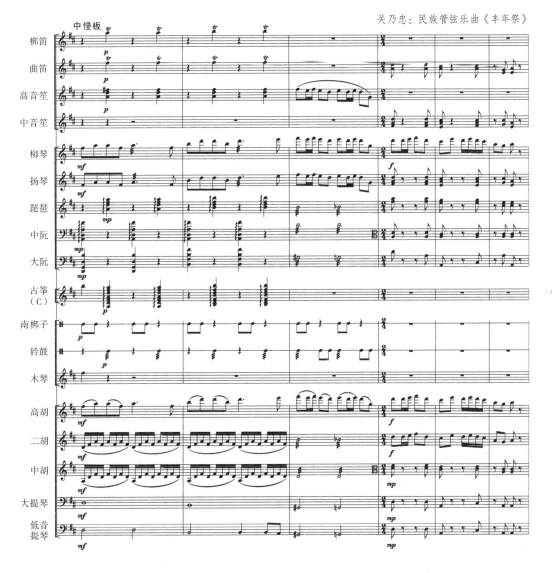

关乃忠：民族管弦乐曲《丰年祭》

谱例 5-1 中，柳琴和高胡同度，而扬琴为低八度演奏，再加上弹拨乐的琶音和弦乐的分解和弦与低音长音，音响显得温暖而厚实。

谱例 5-2

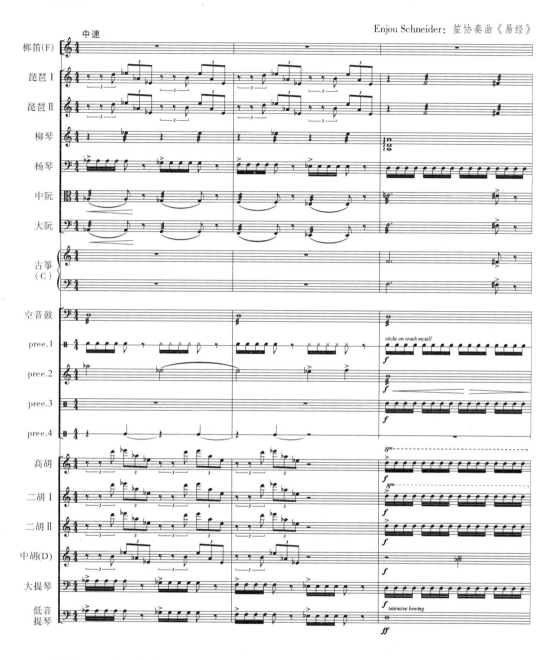

谱例 5-2 中,高胡、二胡是同度,琵琶和中胡低八度重复旋律,加厚了旋律,同时也加强了音响的紧张度。

谱例 5-3

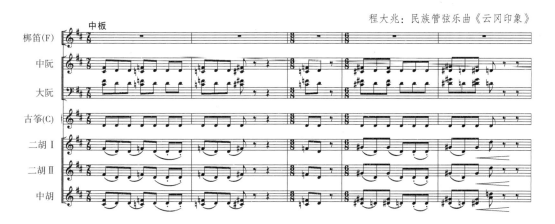

程大兆：民族管弦乐曲《云冈印象》

谱例 5-3 是二胡、中胡、中阮（中阮实音记谱）、大阮都在同度上，此旋律在中音区流动，没有任何伴奏音型（只有一架古筝在做固定音伴奏），比较凝重。

对于音域、人数、力度的不同，各类乐器组合有不同的变化。例如二胡与柳琴的八度组合，如果是一组二胡（16 把）和两把柳琴，那么二胡的音色会占主要地位，但柳琴因是高八度重复，音色还是能被听得很清楚。如是同度结合，那么柳琴就融入二胡音色里了。如果只有一把二胡、一把柳琴，无论是同度还是八度组合二者都能被听得很清楚，柳琴的音色甚至会盖过二胡的。当然音色、音量等方面的变化还将取决于指挥的二度创作。

第二节　吹管乐器与拉弦乐器组合

吹管乐器和拉弦乐器的某些主要技法相似，如吹管乐的呼吸和弦乐的进出弓，吹管乐器的吐音和拉弦乐器的分弓等都十分相似，因此，它们的组合十分和谐、融洽。

当然，吹管乐器本身音色、音量包括音域的对比度很大，要和弦乐组合，必须要考虑这一因素，不然理想中的配器效果和真实的音响效果会有一定差距，甚至出入很大，这是要注意的。

吹管乐器和拉弦乐器这两组乐器结合的目的是：①增加弦乐的音量；②软化吹管乐的亮度，增加弦乐的亮度；③使音响更饱满。

在旋律的重复中有同度、八度、双八度等,并有以下三种类型。

1. 单一音色的分离重复

梆笛(曲笛)、高胡] 同度或八度　明亮、清脆

高音笙、二胡] 八度　温暖

梆笛(曲笛)、二胡] 八度　有光彩

中音笙、中胡] 同度或八度　圆润

高音笙、中胡] 八度　柔和

高音唢呐、梆笛、曲笛、笙、高胡、二胡] 同度或八度　高亢、有力

中音笙、中音唢呐、革胡] 同度或八度　坚实

中音唢呐、低音唢呐、革胡、低音革胡] 同度或八度　低沉、丰满

2. 混合音色的不完全重复

高胡、曲笛、二胡] 八度　明亮、饱满

曲笛、二胡、高音笙] 八度　清亮

曲笛
高音笙、二胡 ⎫ 八度　明亮、柔和

高音笙、高胡
　　二胡 ⎫ 八度　圆润

笛子、高音笙、高胡
　　　二胡 ⎫ 八度　清脆、饱满

大笛、中胡
革胡 ⎫ 八度　丰满

中音唢呐
低音唢呐、革胡 ⎫ 八度　坚实

低音笙、革胡
低音革胡、低音笙 ⎫ 八度　浑厚、苍劲

3. 混合音色的完全重复

梆笛（曲笛）、高胡
高（中）音笙、二胡 ⎫ 八度　清亮、温暖

高音笙、高胡
二胡、中音笙 ⎫ 八度　宽厚

中音唢呐、中胡
低音笙、革胡 ⎫ 八度　厚重、深沉

梆笛（曲笛）、高胡
中音笙、中胡 ⎫ 八度或双八度　田园般

梆笛（曲笛）、高音笙、高音唢呐、高胡 ⎫ 八度
中音笙、中音唢呐、二胡、中胡 ⎫
低音唢呐、低音笙、革胡、低音革胡 ⎫ 八度　宏大、饱满、坚实

谱例 5-4

朱晓谷：民乐合奏《韵》

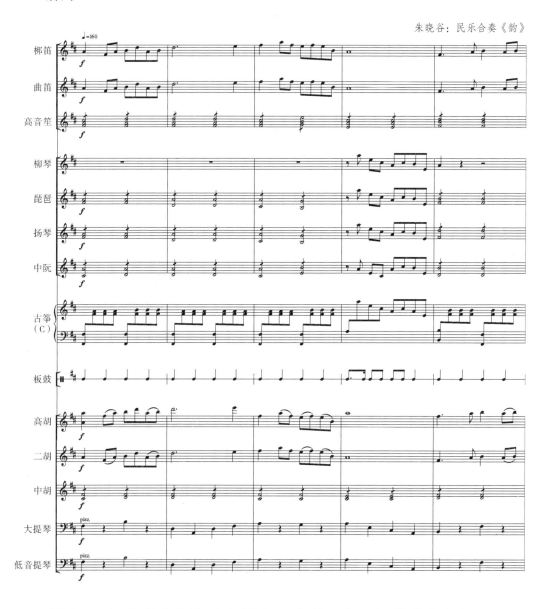

谱例 5-4 中，梆笛和曲笛、高胡同度，二胡低八度重复，旋律在高音区，明亮而饱满。因二胡人数最多，故低八度重复时音量平衡，二胡的音色也听得很清楚。

特别提示：

注意第四小节高胡的音高，A 音是可以低八度的，为了下一句换把，提高了八度。因为曲笛和梆笛、二胡都在演奏，总的效果是好的。

谱例 5-5

刘文金：二胡协奏曲《长城随想》

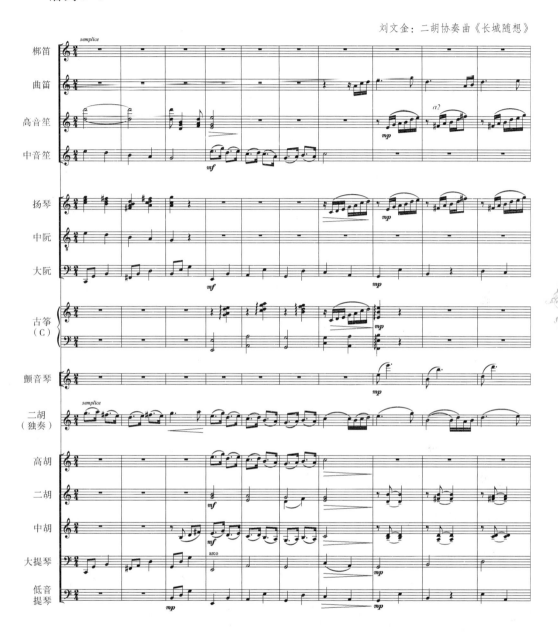

谱例 5-5 中高音笙和高胡同度，中胡低八度重复，音响显得亲切而温暖。

谱例 5-6

刘湲：音诗《沙迪尔传奇》

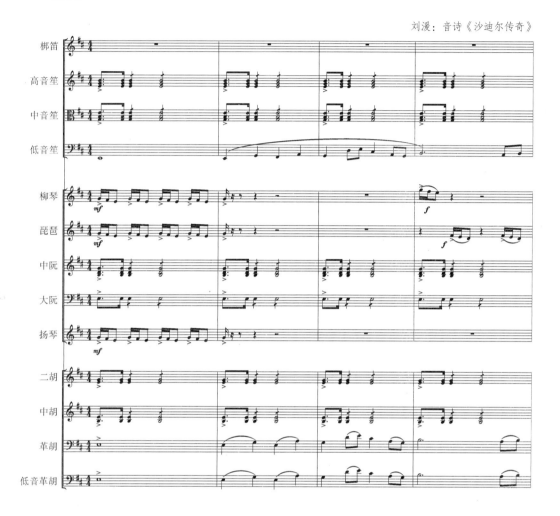

谱例 5-6 低音区革胡高八度，低音笙加低音革胡同度演奏旋律，如同低吟一般，音响低沉而坚实。

谱例 5-7

李焕之：《春节序曲》

谱例 5-7 中音区,高音笙、中音笙、中胡和革胡旋律在同一音区重复,音响紧张而激动。

谱例 5-8

赵季平：二胡协奏曲《心香》

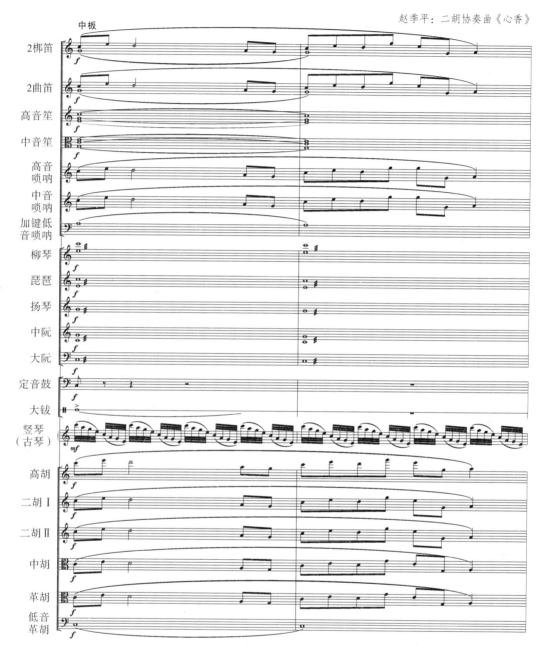

谱例 5-8 梆笛、曲笛和高胡同度，高音唢呐、中音唢呐和二胡低八度，中胡和革胡低十六度演奏，主题旋律的音响宽厚、丰满，近似大齐奏，音响使人振奋。

谱例 5-9

关乃忠：民族管弦乐曲《丰年祭》

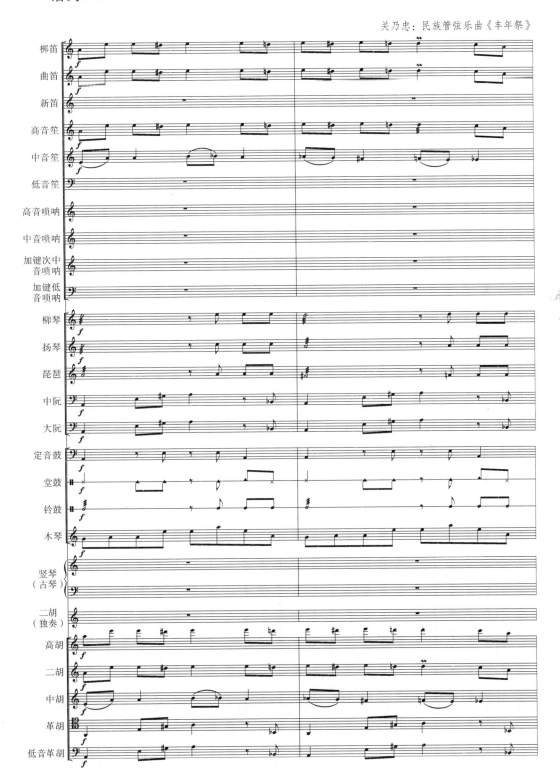

谱例5-9中,梆笛、曲笛、高胡在高音声部,高音笙、二胡在低八度重复旋律,加上打击乐为主的伴奏,音色明亮,总体音响让人激动。

谱例5-10

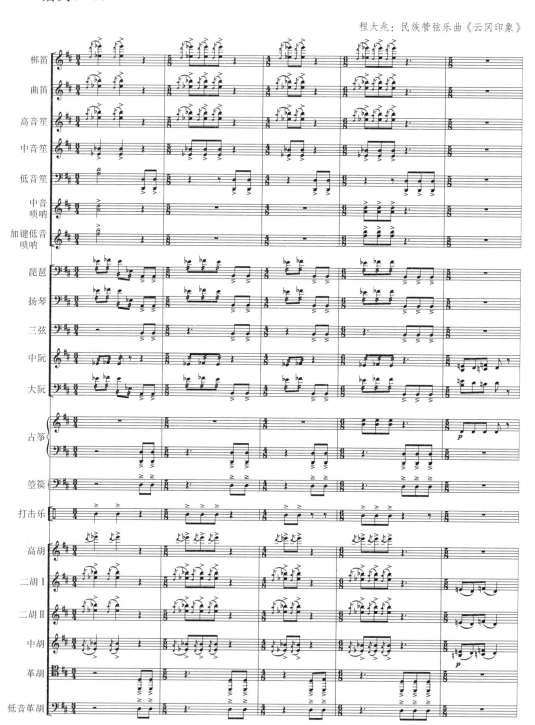

程大兆：民族管弦乐曲《云冈印象》

谱例5-10中,梆笛、曲笛在高音区,二胡、高音笙低八度,中音笙低十五度重复旋律,很有气势,音色效果上尖锐而苍劲。

吹管声部和弦乐声部都有不少色彩性乐器可供选择,它们以单一音色或混合音色出现,效果都很好。如：

箫] 同度　幽雅　　箫] 同度　古朴　　巴乌] 同度　柔和
二胡 中胡 中胡

筚篥(管子)] 同度　朴实　　梆笛] 同度　嘹亮
二胡 板胡

唢呐] 同度、八度　风格性　　梆笛(曲笛)、京胡] 八度　风格性
坠胡 二胡

吹管乐和弦乐这两大声部都经常用色彩性乐器(不是常规编制),效果都很好。尤其以领奏形式出现较多,这样能突出它们的音色。如果以混合音色出现,注意它的音量不要被彼此掩盖。少数民族的吹管乐器、拉弦乐器也不时出现在乐队中,色彩与音响效果也很好。

第三节　吹管乐器与弹拨乐器组合

吹管乐器和弹拨乐器在发音原理等诸多方面差别较大,但吹管乐器的吐音和弹拨乐器的弹挑组合起来很融洽。虽然它们的音色差别大,而且这两组中的不少乐器都有千年以上的历史,但组合起来很有古朴之感,如埙、箫、古筝、古琴、琵琶、筚篥、排箫等。

吹管乐器和弹拨乐器的组合主要是笛子、笙和弹拨乐器的结合(色彩性乐器除外),它们的结合效果如下：①可增强弹拨乐的力度和亮度;②可软化吹管乐的力度;③可加强弹拨乐旋律的连贯性与歌唱性;④民间弹拨乐和吹管乐的组合大多以加花演奏为主;⑤如果乐曲需要表现古朴、典雅的音乐形象,这两组中的某些乐器组合效果极佳。

在旋律的重复中有同度、八度、双八度等，并主要有如下三种类型。

1. 单一音色的分离重复

梆笛（曲笛）⎫
柳琴　　　　⎭ 同度、八度　尖锐、明亮

曲笛　　　⎫
柳琴、琵琶⎭ 八度　清脆、圆润

高音笙⎫
琵琶　⎭ 八度　柔和

中音笙⎫
中阮　⎭ 八度　饱满

笛子⎫
扬琴⎭ 八度　清亮

笛子⎫
三弦⎭ 八度、双八度　风格性强

2. 混合音色的不完全重复

梆笛（曲笛）、柳琴⎫
中音笙　　　　　　⎭ 八度　清亮而饱满

笛子　　　　⎫
扬琴、高音笙⎭ 八度　明亮

笛子、柳琴⎫
琵琶　　　⎭ 八度　清脆

中音笙、中阮⎫
大阮、古筝　⎭ 八度　醇厚

高音笙、扬琴⎫
中音笙　　　⎭ 八度　温暖

高音笙、柳琴⎫
扬琴、琵琶　⎭ 八度　明亮而柔和

笛子、高音笙　　　⎫
琵琶、三弦、中音笙⎭ 八度　坚实、明亮

梆笛　　　　⎫
曲笛、扬琴、琵琶⎬ 八度　清晰而
中音笙、中阮　⎭ 八度　较厚实

3. 混合音色的完全重复

笛子、柳琴　⎫
琵琶、中音笙⎭ 八度　明亮、饱满

笛子、扬琴　⎫
高音笙、柳琴⎭ 八度　清脆

箫、高音笙　⎫
中音笙、琵琶⎭ 八度　醇厚

笛子、柳琴、高音笙　⎫
高音唢呐、琵琶、扬琴⎬ 八度
中音唢呐、中阮、古筝⎬ 　　　洪亮、宽厚
低音唢呐、低音笙、大阮⎭ 八度

谱例 5-11

卢亮辉：民族管弦乐曲《羽调》

谱例 5-11 中，巴乌和高音笙、琵琶同度重复旋律，以管乐为主要音色，加上跳跃的节奏音型烘托，音乐形象表现出欢快活泼的特色。

谱例 5-12

林乐培：民族管弦乐曲《梦》

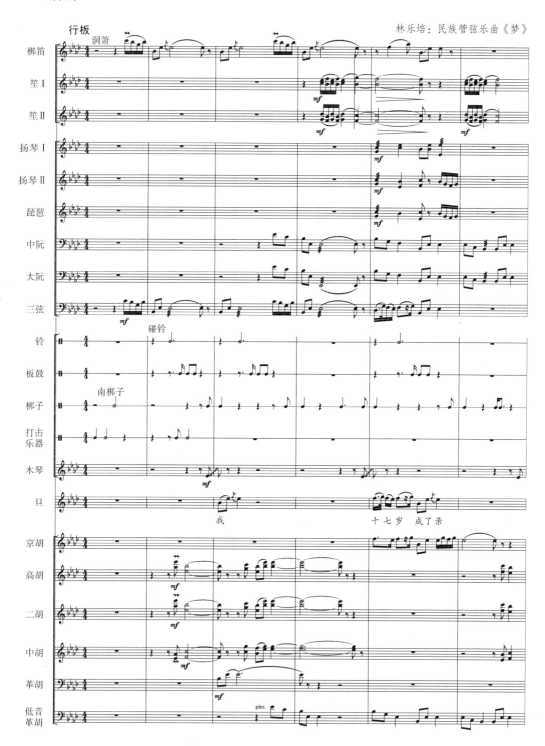

谱例 5-12 是箫和三弦的双八度重复,两种音色都很清楚,此段还有吹管乐、弹拨乐、弦乐,每个旋律声部流动感都很强(包括打击乐声部)。在这种配置中,突出箫和三弦这两种乐器的音色是很不容易的,音响也因此而很特别。

谱例 5-13

谱例 5-13 是新笛、高音笙、扬琴、柳琴同度重复旋律,音色温暖而激动。

谱例 5-14

顾冠仁：乐队协奏曲《八音和鸣》

谱例 5-14 是中音笙、三弦、中阮同度重复，而低音笙、大阮低八度重复，旋律在低音区进行，和高音区的笛子旋律构成复调，整体音响就显得明亮而厚实。

谱例 5-15

吴朝胜：民族管弦乐曲《彳亍》

谱例 5-15 是模进的旋律，曲笛、扬琴、柳琴同度，琵琶低八度演奏旋律，以弹拨乐音色为主。

吹管乐声部常用色彩性乐器和弹拨乐组合，如：

箫／琵琶]同度　　巴乌／中阮]同度　　笙箫／三弦]八度　　埙／琵琶]同度　　箫／古琴]同度、八度

以上配置大多是表现古朴、典雅的音乐形象，在乐队中弹拨乐除古琴外，用色彩性乐器较少，有时偶尔用少数民族乐器，如冬不拉、热瓦普等，但因技巧掌握较难，所以实际创作中用得不多。

特别提示：

各声部单一音色（纯音色）的配置中，弦乐和弹拨乐、吹管乐和弦乐、吹管乐和弹拨乐的旋律组合是配器的主要方法。单一音色和混合音色在配器中的交替、变化，表现在乐队的音色、音量和音区的不断变化中。

第四节　吹管、弹拨、拉弦乐器组合

吹管、弹拨、拉弦三组乐器的组合主要是三个不同音区的组合,这是乐队使用混合音色的常用方法之一。虽然是三组综合音色,但以哪个声部的音色为主,主要看各声部乐器数量的多少(即人数多少),或者取决于乐器本身的音量大小,有时也因各组乐器音区、音量的不同而带来音色的改变。

常用的三个音区乐器组合为:

高音区
- 吹管组:高音笛、中音笛、高音笙、高音唢呐
- 弹拨组:柳琴、扬琴、琵琶、古筝
- 拉弦组:高胡、二胡

中音区
- 吹管组:大笛、中音笙、次中音笙、中音唢呐、次中音唢呐
- 弹拨组:扬琴、琵琶、中阮、三弦、大阮、古筝
- 拉弦组:二胡、中胡、革胡

低音区
- 吹管组:中音笙、次中音笙、低音笙、次中音唢呐、低音唢呐
- 弹拨组:扬琴、琵琶、中阮、三弦、大阮、古筝
- 拉弦组:革胡、低音革胡(不包括定音鼓)

特别提示:

有些乐器很明确地属于什么音区,但有些乐器高、中、低音区都有,一是乐器改革扩充了某些乐器的音域和音色,二是有些乐器本来就横跨三个音区,如弹拨乐器中的扬琴、琵琶、古筝等,有的跨两个音区,如三弦、中阮等。

谱例 5-16

朱晓谷：民乐合奏《韵》

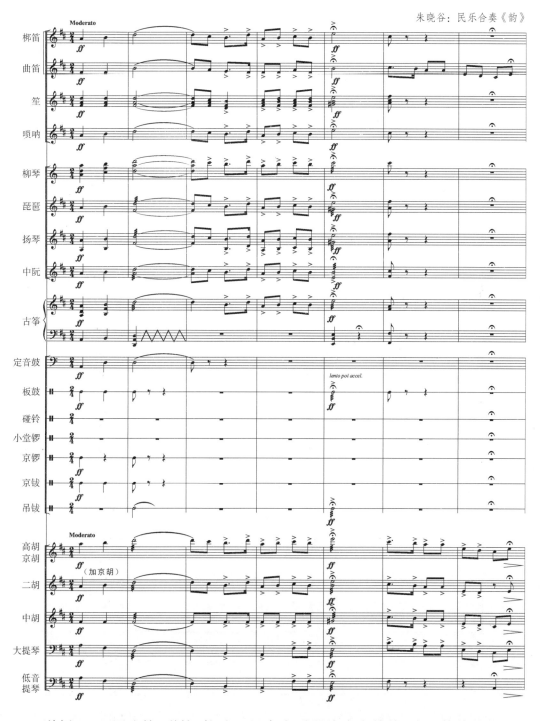

谱例 5-16 用吹管、弹拨、拉弦三组高音乐器演奏主旋律，为了使旋律有力，其中低音声部的旋律或和声节奏都统一在旋律的节奏中，这也是戏曲伴奏中常

用的技法之一。

谱例 5-17

卢亮辉：民族管弦乐曲《羽调》

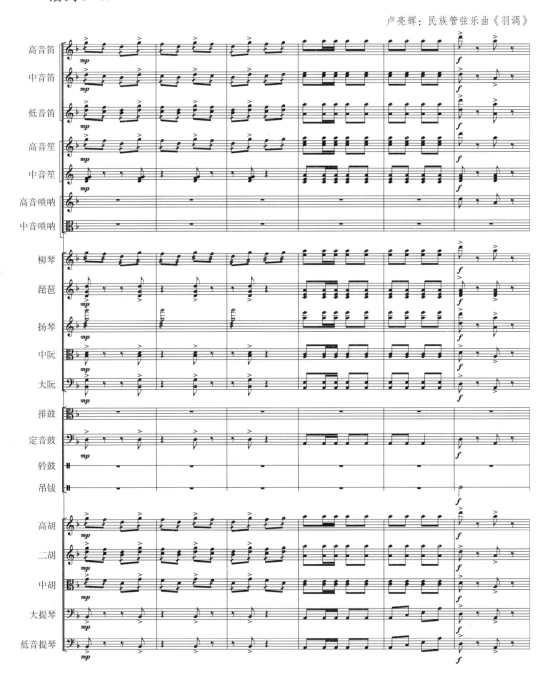

谱例 5-17《羽调》的旋律在吹管、弹拨、拉弦三组乐器的中、高音区，而且高音区音量占绝对优势，在第四、五、六小节中，吹管、弹拨、打击、拉弦四组乐器的

旋律、和声、节奏也都一样,总体音响也就显得激动而有动力。

谱例 5-18

谱例5-18 三个声部都以低音旋律出现（包括定音鼓骨干音），低音的音响较为强大。

谱例5-19

赵东升：民乐合奏《川江赞》

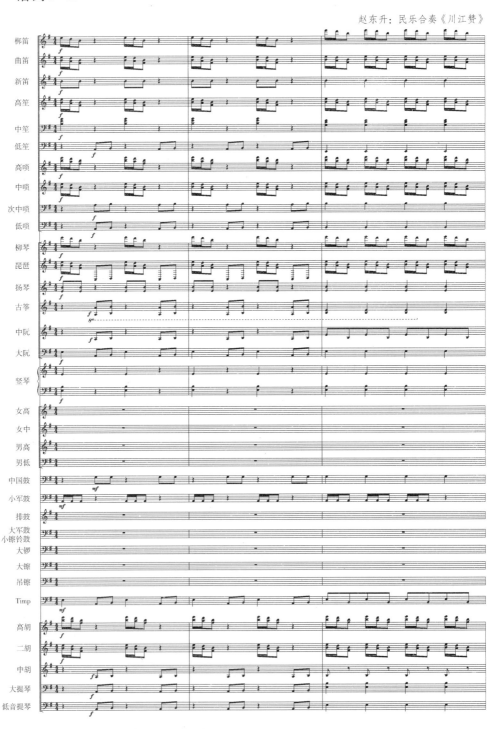

谱例5-19是乐队和四个乐器组的高低音对奏,音区反差大,情绪热烈,喊号子的音乐形象也就突显得十分鲜明。

谱例5-20

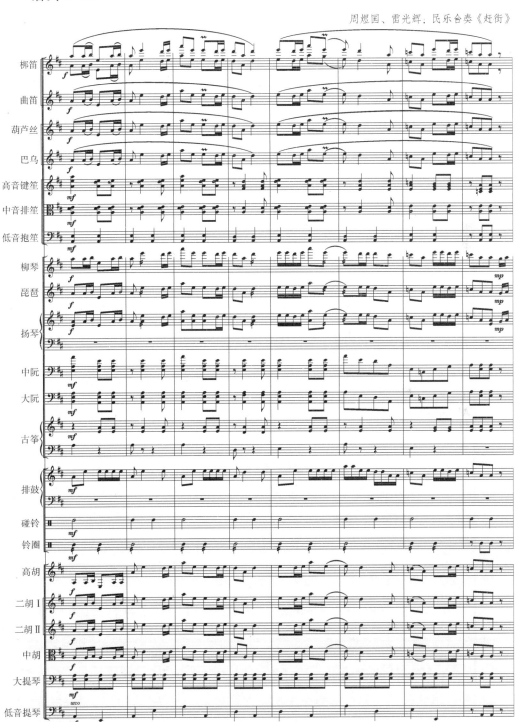

周煜国、雷光辉：民乐合奏《赶街》

谱例 5-20 在三组乐器中,由高音乐器演奏主旋律,音响上表现了热烈欢腾的音乐形象。

谱例 5-21

谱例 5-21 在中、低音区三组乐器都有旋律出现,主题先在革胡、大阮声部出现,接着出现了二胡及中音笙的扩展主题节奏,接着用类似手法在三个声部高、中、低音区出现,但主要声部仍在弦乐上。

第五节 吹、打、弹、拉四组乐器的旋律配置

吹、打、弹、拉四组乐器全以旋律为主,打击乐必须也有强有力的组合,甚至有固定音高或准音高乐器。

谱例 5-22

李焕之:《春节序曲》

谱例 5-22 是乐队全奏,这里只节选打击乐与弦乐两组,打击乐全奏时的配器效果很好,音乐气氛也就渲染得非常热烈。

谱例 5-23

王志信编曲:《思想起》

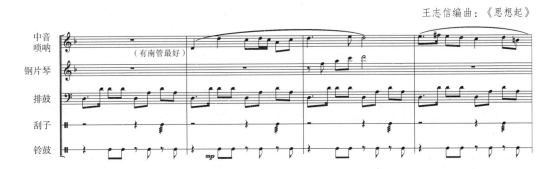

谱例 5-23 是用台湾民歌《思想起》改编的一首民乐合奏,速度是中板。以吹管独奏音乐的主题,弹拨乐和打击乐(铃鼓)同节奏,音响平衡而有活力,并用了不常用的乐器,呈现出的音乐甜美。

谱例 5-24

蒋大为曲,李复斌编曲:《骏马奔驰传边疆》

谱例 5-24 为《骏马奔驰传边疆》的节选,"骏马奔驰"的形象基本在打击乐声部,弹拨乐器声部前两小节同弦乐,后三小节同打击乐。

谱例 5-25

张彻原曲,朴东生编曲:《阿里山素描》

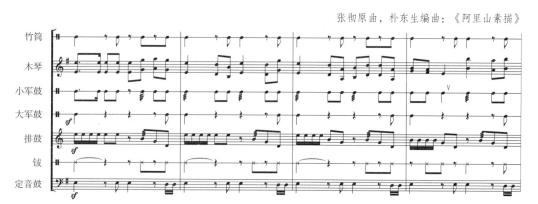

谱例 5-25 是大乐队全奏，打击乐也用了有特点的乐器，如竹筒、排鼓、木琴等，音乐热情欢快。

注：朴东生先生是新中国第一代作曲家和指挥家，他的民乐合奏《苗族见太阳》是民管早期探索中具有影响的四组编制民乐合奏作品，他和彭修文、秦鹏章等几位先生组建了中国民族管弦乐学会，对推动中国民乐作曲、指挥、演奏，做出了很大贡献。

有不少西洋打击乐器也经常用在民族管弦乐曲中，如钢片琴、铝板琴、木琴、马林巴等有固定音高的打击乐器，而且使用比例往往比用民族打击乐器编钟、编磬、云锣、方响等还要多，这里不再一一举例。

特别提示：

中国民族乐队在音响、音色、音域上爆发力很强，这是优点。配器充分利用这一优势，但也不能滥用，所谓"音响不够用，打击乐来凑"是不可取的，爆发力强绝不是单指打击器。

关于声部座位的安排，为了突出独有的弹拨乐器声部，让他们坐在指挥右侧是很好的。不少乐队为了平衡，把弹拨乐包在弦乐中，尽量减少弹拨乐的"杂乱"，想法是好的，但实际效果是盖住了弹拨乐器声部的音色特点。"杂"和"乱"并不是弹拨乐本身的缺点，是因使用不当而产生的。这是作曲、指挥、演奏需要共同注意的问题。

第二章　旋律布局

前一章中已讲到旋律在不同声部中的组合形式,包括高、中、低音区,但只是论述同一旋律在不同组合中的重复,亦即旋律在单一音色和混合音色组合中产生的音响效果。当然合奏中的旋律由不同乐器来演奏,并在音色、音域交接的布局上充当重要角色,这种交接可以使旋律具有生命力、动力和感染力,更符合作曲家对音乐形象塑造的需要。

第一节　旋律的音色布局

(1)不同乐器产生不同的音色,这是构成综合乐队的基本要素,一段旋律可用不同乐器演奏。例如,谱例5-26姜莹的民乐合奏曲《丝绸之路》是新疆少数民族风格,开始引子部分的旋律从大笛开始,一乐句后旋律转给唢呐,唢呐一乐句后旋律又转给板胡,这样的旋律交接,描绘了丝路漫漫的艺术形象。引子部分音色变化很丰富,因为乐器都是汉族乐器,所以适合大多数乐队演奏,也有使用新疆的唢呐和维吾尔族的艾捷克演奏的版本。

谱例 5-26

姜莹：民族管弦乐曲《丝绸之路》

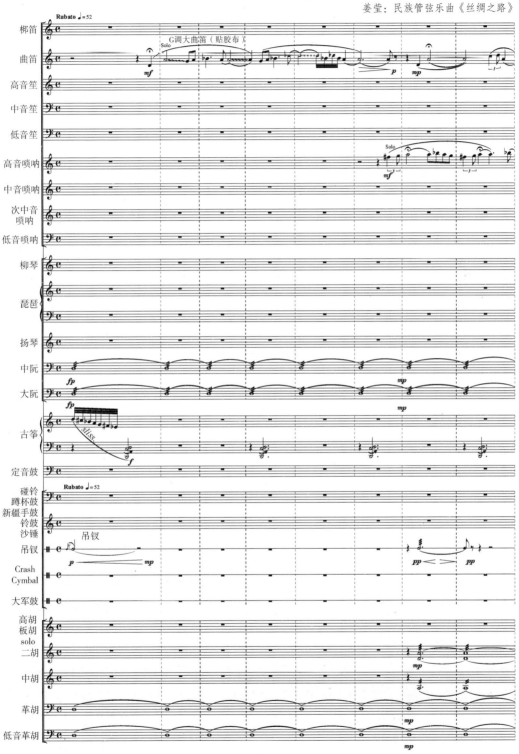

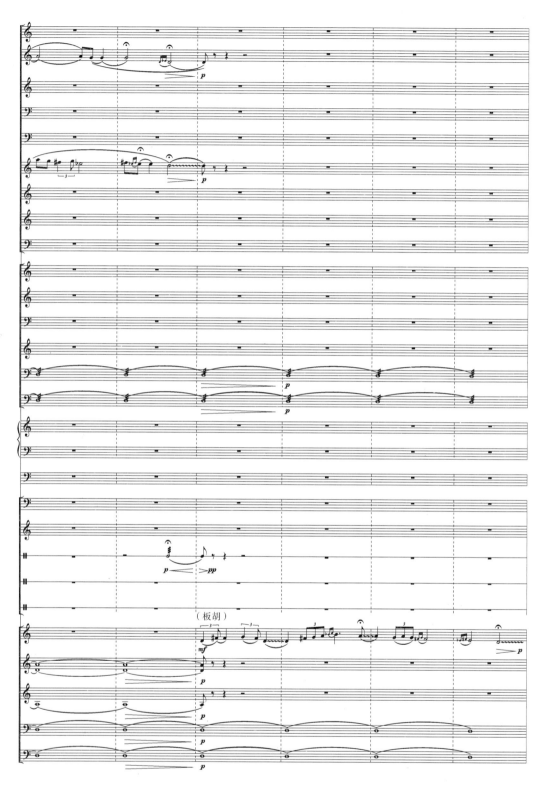

（2）在乐曲进行中，如要用一件乐器演奏一段旋律，在它出现之前最好不要用此乐器（包括一组），以免它出现时音色失去了预期的新鲜感；相反，长时间出现一件或一组乐器也会使听众产生听觉疲劳。弦乐比较特殊，由于它的音色接近人声，是乐队的基础音色，所以是可以较长时间使用的。

（3）比乐句还小的乐节（动机）可以用不同乐器组合成阶梯式进行的旋律，特别在吹管声部中。谱例 5-27 臧恒的古琴协奏曲《海纳百川》开头至 13 小节就是类似的例子。

谱例 5-27

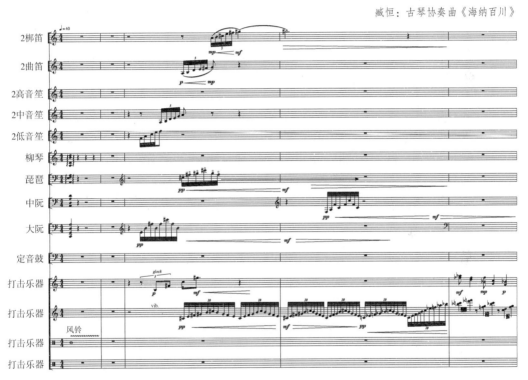

臧恒：古琴协奏曲《海纳百川》

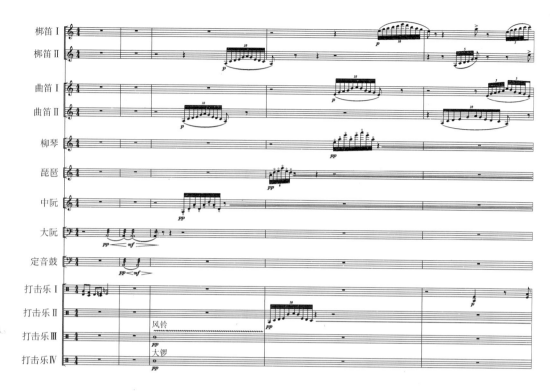

谱例5-27中，吹管声部以动机型的旋律从低音到高音，并用梯形结构组成，在音区和音色上产生对比，弹拨乐声部也作变化进行，表现小溪汇聚东流的音响形象。这一手法在第八小节表现得更加突出。

谱例 5-28

赵季平：民乐合奏《庆典序曲》

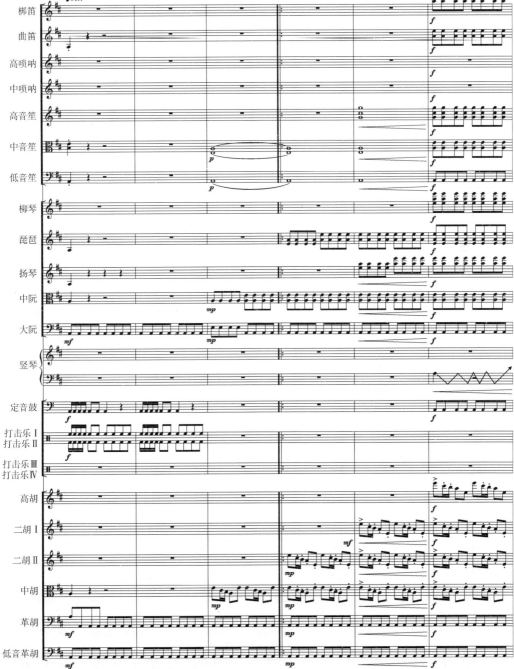

谱例 5-28 从第三小节开始，中胡的旋律以梯形结构发展，并先后交给二胡 Ⅱ、二胡 Ⅰ、高胡，层叠而上，加上乐队伴奏，音乐情绪一步步变浓，音量变强。

(4)动机式的小乐句(乐节)以"三角"或"倒三角"的结构进行也是配器中常用的手法之一,在同一组乐器中用得较多,这种配置可营造出渐强、渐弱的效果。

谱例 5-29

朱晓谷:民族管弦乐曲《治水令》

谱例5-29先是以弦乐的"倒三角"结构出现,再接弹拨乐的"倒三角"结构呈示,最后吹管乐也以"倒三角"结构出现,表现了洪水汹涌而来的音响效果及艺术情景。

谱例 5-30

江赐良：《捕风掠影》

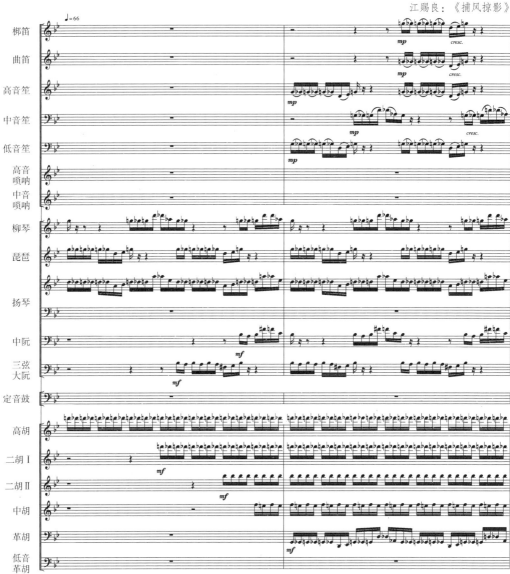

谱例 5-30 弹拨乐先后分层次演奏主题，扬琴连贯演奏，第二小节加入笙和笛子，旋律展开，很有艺术效果。再加上弦乐的倒"金字塔"结构配置，音乐很有张力。

（5）对奏的短句常用于热烈的乐段，或将乐曲推向高潮时。在民间乐曲中也是常用技法，而且对奏乐句可以更短。对奏有时是两件乐器对奏，有时是两组乐器对奏，有时是全乐队对奏，有时是一组与几组乐器对奏（在协奏曲中较多见）。如《金蛇狂舞》。

谱例 5-31

苏潇：民族管弦乐曲《金蛇狂舞》

谱例5-31中乐队各组乐器的高、中、低音区和中低音区旋律对奏,音区、音色的对比强烈。

(6)在短乐句中甚至一个音,由几件乐器组合产生不同音色,可称为"音色转调",这在现代技法乐器中较常用。如林乐培的《昆虫世界》、叶国辉的《听江南》,有不少地方用此技法。

(7)在现代记谱法中,可用框式记谱法,这是旋律音色布局的另一种形式,在同一乐器组出现的情况较多。如姜莹的古琴与乐队《空城计》中就运用此配置,造成一种渐强、渐弱的效果,或是偶然性的音色组合。

第二节 旋律的润饰

(1)旋律中可将个别音给予重音强调,增加旋律的动力,这和伴奏重音不同,它只是临时强调旋律中的某个音或某些音。

特别提示:

西方现代技法是极其丰富的,中国作曲家在学习中也不断用到民族器乐创作中,丰富了民族器乐技法。希望作曲家更加深入学习中国的传统音乐文化,丰富到自己的创作中,使自己的作品得到更多人的喜爱。

谱例 5-32

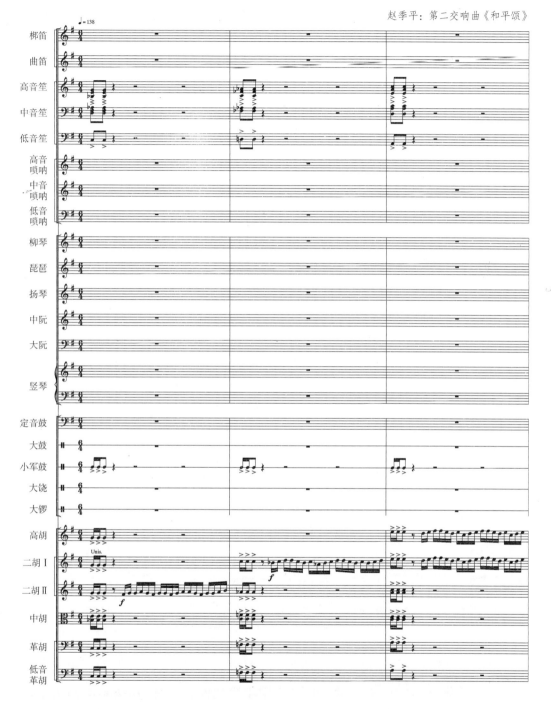

谱例 5-32 运用加强旋律重音的技法,突出了旋律的轮廓感和节奏感。

(2)在旋律进行时,另一件乐器以同一旋律加花或减化作为装饰。在民间音

乐中较为常见,如江南丝竹,基本是一个旋律,各乐器作支声复调润饰。但在创作乐曲中须注意,不要在同组同音区使用这一技法,这样会使旋律混浊不清,尤其在加花或简化时必须考虑旋律的风格特点。

谱例 5-33

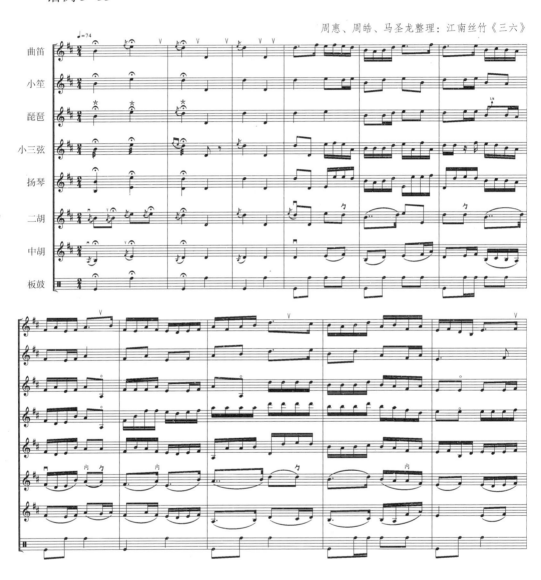

周惠、周皓、马圣龙整理：江南丝竹《三六》

谱例 5-33 是一首以笛子和二胡为主的江南丝竹乐曲,用典型的支声复调手法(加花、简化)组合成一首完整的乐曲,用笙简化曲笛声部,用扬琴给弹拨乐声部加花。在弦乐器组合中有的用中胡,有的用第二二胡(也叫副胡),定弦为小字组的 b 到小字一级的 #f^1。

（3）"踏板音"的处理。踏板音是从钢琴的踏板借用而来的，钢琴踏板可使音色更饱满、连贯，音色圆润而柔和，乐队的旋律音色也需要这样，用"踏板音"来润饰。"踏板音"或隐或现，无固定模式，是作曲家对旋律内在力度的感觉。

"踏板音"的概念较宽泛，它与和声、节奏、音型等都有关系。它的功能就是把一音或多音加到旋律中的其他声部，使音响更加丰富，各声部结合更加紧密。它在吹管、弦乐声部出现会比较明亮柔和，在弹拨乐声部出现则比较跳跃，节奏感强，也有用打击乐做"踏板音"的（特别是有固定音高的打击乐器）。

谱例 5-34

叶国辉：民乐合奏《听江南》

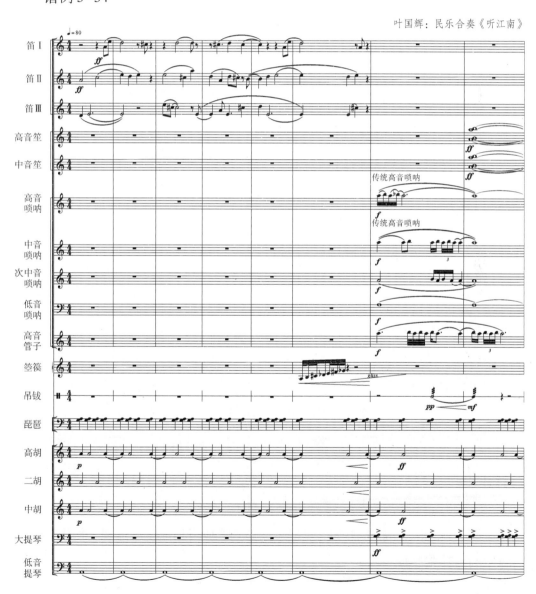

谱例5-34是将高胡和中胡声部作为"踏板音"的写法,这样增加了吹管乐的浓度与连贯性。

谱例5-35

赵季平:二胡协奏曲《心香》

谱例5-35中,二胡Ⅱ、中胡、大提琴是以"踏板音"的形式出现,并用碎弓增加旋律的内在紧张度。

谱例 5-36

王佑贵曲，朱晓谷编配：《春天的故事》

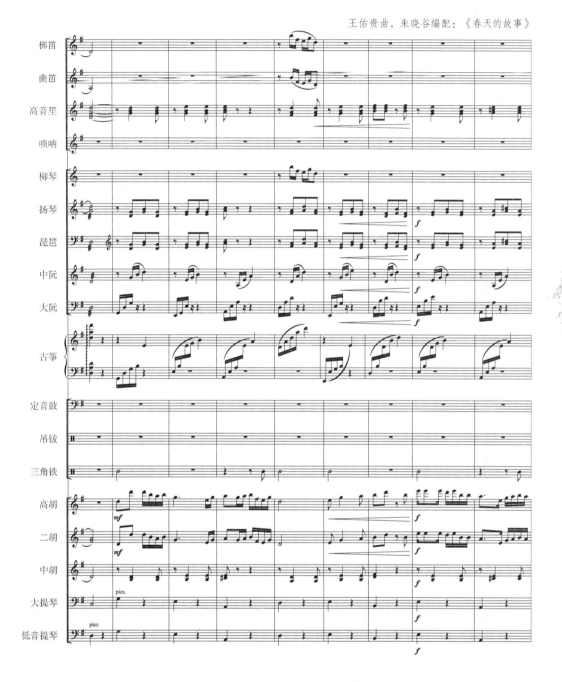

谱例 5-36 中，高音笙、中胡是以"踏板音"来衬托旋律，增加音响的连贯性。

第三章　和声与织体

和声在乐队中起着重要的烘托作用,它以不同的伴奏织体而出现。乐曲通过和声而来表现不同的音乐色彩、音乐形象和音乐风格。

第一节　和　声

和声在乐队的高、中、低三个音区,在吹、拉、弹、打四个声部以不同的方式结合出现,它对乐曲的色彩和力度起着关键的作用。在民族乐队中运用功能和声的时间并不长,传统民间乐队中不少是用支声复调或乐器本身的演奏习惯(如笙用三个音演奏旋律,弹拨乐器用扫弦)所构成的和弦,其和声大多是色彩性的。而在创作的民乐作品中要注意,无论用什么和弦都必须规范,有些乐曲听起来音响不干净,乱糟糟,就是随意运用扫弦(弹拨乐)引起的,这些要引起作曲者的注意。

例 5-1

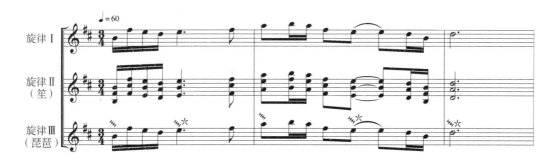

例 5-1 为齐奏旋律,第一行没加和弦,第二行是笙在演奏旋律并加和声,因传统笙演奏三个音(四、五度)比演奏一个音方便。前两行并没有什么和声问题,但第三行琵琶也加入演奏旋律,它的扫弦是空弦音(A、D、E),在第一小节第一拍、第二拍,第二小节第二拍后半拍及第三小节就和第二行笙的传统和音"打架"了,而且声音频率很高,听起来不干净。这一点应引起作曲、指挥和演奏者的注意。

和弦的音色在三个声部(吹、拉、弹)中是不一样的,吹管组高音响亮,中音饱

满,低音厚实;弦乐组高音明亮,中音柔和,低音浑厚;弹拨乐组高音清脆,中音温暖,低音坚实。

吹管乐器在发音时一口气吹奏与弦乐一弓拉满类似,它们组成的和声无论在何音区都比较统一。而弹拨乐器因基本是弹挑,虽然短音值的和声和其他声部结合没有多大问题,但因其发音是颗粒状,不易和吹管或弦乐融合、统一在一起,这也是民乐的特殊情况。弹拨乐器大多有品,在空弦音定准的情况下,一般没有音准问题(除非品不准),而笛、唢呐、弦乐在音准方面则要特别小心。

例 5-2

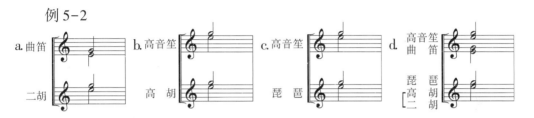

例 5-2 中 a、b 例配置是很协调统一的,因为两件乐器都在同一音区。c 例两件乐器虽也在同一音域,但因琵琶要用轮或滚来演奏,而高音笙音色是很平和的,放在一起和声的音质就比较容易显得混杂。

另外,a 例因曲笛音区偏低,二胡音区偏高,曲笛一般 1—2 人,而二胡有 10—12 人,这一和弦的组合是以二胡音色为主,而且可增加二胡的音色亮度。b 例高音笙也是 1—2 人,高胡 8—10 人,几乎淹没了高音笙的音色,但因为高音笙是最好音区,还是能听到笙的音色的。c 例高音笙 1—2 人,琵琶 4—6 人(有些乐队更多),加上琵琶用轮(一般情况琵琶分声部演奏),主要音色是琵琶,但因两者音色的差异,高音笙还是能听得清楚的。

如果 d 例这三组乐器在一个音区同奏,虽然听起来以弦乐的音色为主,但还是比较统一平衡的(以一个声部的音色为主,不等于听不到其他乐器的音色)。

在演奏比较复杂的变音和弦时,因速度较快,一般情况下以笙或弹拨乐器演奏变音为好,因这几件乐器音准较易控制,特别是快速大跳变音和弦。如让弦乐和竹笛演奏变音和弦要特别小心,因为有的民乐器由于音律或调性的限制,和弦在快速转换中音准不易把握。

三组乐器(或四组)在三个音区同时组成和弦效果较好,尤其在高潮段(开

头、结束段较为多见),但三组乐器分别在不同音区组成和弦效果不会太好。在三组乐器的高音区、中音区、低音区同时组成和弦时,要全面地考虑是否干扰旋律的进行,和声是否清晰等问题。

在中音笙、次中音笙、低音笙出现之前,民乐(队)的中音区是弱的,一般会把琵琶、扬琴、古筝调动起来充实中音区的和声。从目前情况看,三个声部(组)的和弦组合中,吹管乐较平衡,弹拨乐次之,弦乐的中音区较差。但是从人数来看,弦乐和声容易平衡,吹管乐次之,而弹拨乐不易平衡。原因有三:①弹拨乐器技法不统一;②弹拨乐器重复音不统一,如柳琴、琵琶、中阮可一个人弹三个音,也可分奏;③弹拨乐器不统一,造成音色、音量不统一。所以在用和弦时要充分考虑民族乐器的特点、乐团的编制(一般编制和特殊编制),才能配好和声。下面具体阐述乐队中的几种和声伴奏织体。

第二节 乐队伴奏织体

乐队伴奏织体写法有多种类型,下面来分别阐述。

1.和弦型伴奏

这一伴奏织体很常用,有长音和弦,也有节奏型和弦;重音可在强拍上,也可在弱拍上;它既能构成和弦性质,又能构成主要的节奏型;它可以在一个声部组合,也可在多个声部组合完成。

谱例 5-37

顾冠仁：民族管弦乐曲《在那遥远的地方》

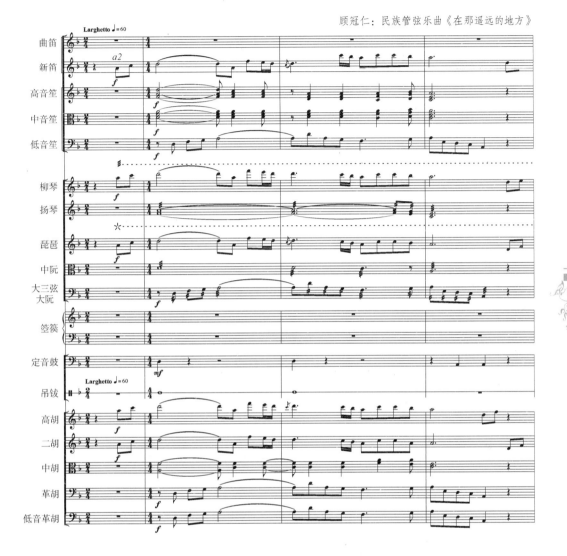

谱例 5-37 的高音区是旋律，中音区吹管乐中的笙、弦乐中的中胡以节奏型和弦出现，弹拨乐器用和弦长音，低音以复调性的旋律衬托旋律，这种"踏板音"的伴奏织体是比较多见的。

2.长音伴奏

长音伴奏可有一个音或几个音，可在一个声部也可在几个声部，而且可在任何音区。长音可润饰，弹拨乐用轮奏、滚奏，弦乐可用颤音、碎弓，吹管乐还可用循环换气（笙除外）吹奏持续音（在任何音域）而予以烘托。

谱例 5-38

王丹红：民乐合奏《太阳颂》

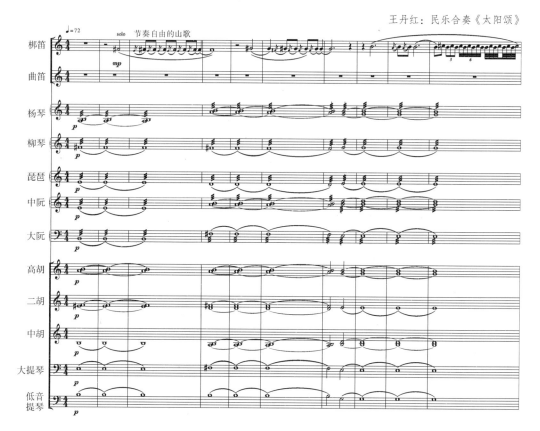

谱例 5-38 是民族管弦乐曲《太阳颂》第四乐章片段，由梆笛独奏主旋律，弹拨乐和弦乐都以长音衬托，这也是常用的较有效果的配器方法，但必须注意弹拨乐器的轮要密、要统一，换音要齐，特别是弦乐在不能用抖弓的情况下用轮流换弓演奏长音。

3.华彩型伴奏

华彩型伴奏可用琶音音型、波浪形（摇篮形），前者可增加音乐的华丽色彩，后者可增加音乐的流动性、抒情性。华彩型伴奏为了连贯常使用和弦音。

谱例 5-39

王佑贵曲，朱晓谷编配：《春天的故事》

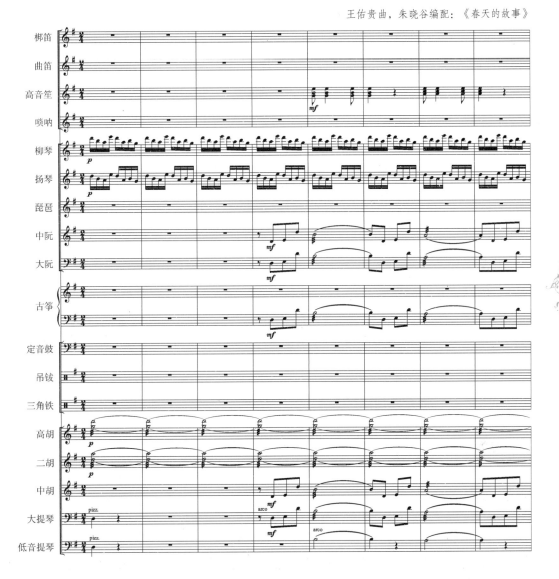

谱例 5-39 的弹拨乐器以华彩乐句伴奏，高胡、二胡以长音衬托中低音的旋律。

谱例 5-40

赵季平：民族管弦乐曲《古槐寻根》

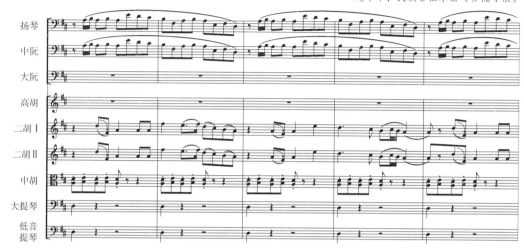

谱例 5-40 是民乐组曲《华夏之根》其中一个乐章《古槐寻根》的片段。弹拨乐器扬琴、中阮以旋律性伴奏音型为二胡伴奏，音响效果则是淡雅而轻快。

谱例 5-41

王建民：民族管弦乐曲《踏歌》

谱例5-41是《踏歌》的片段,只保留了吹管,弦乐以交替性的华彩乐句伴奏,音乐激动而又热烈。

谱例5-42

张千一:民族管弦交响曲《大河之北》

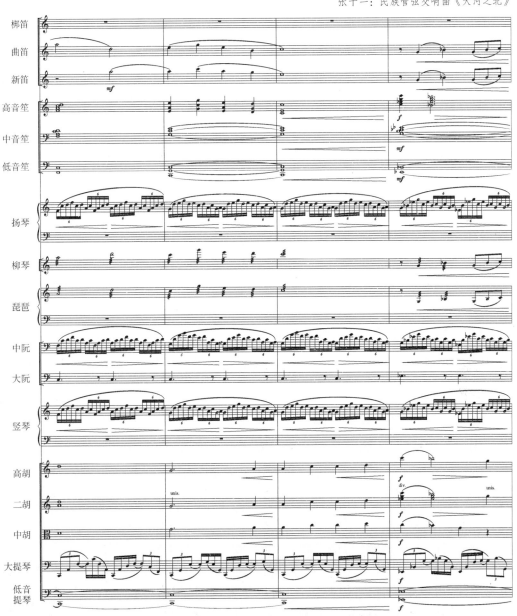

谱例5-42以华彩伴奏音型为三个声部的高音旋律伴奏,扬琴、中阮、竖琴是同一个音型,大提琴也是华彩伴奏音型,如此配置将河水的流动很形象地表现

出来。

4. 复调型伴奏

复调型伴奏在旋律进行中,常伴有长短不一、时隐时现的乐句。也可在旋律长音时,用伴奏加以衬托。伴奏音型可在任何音区、任何乐器,也可在一个或多个声部中出现,这要视主旋律的音区、音色、音量而定。

谱例 5-43

朱晓谷:唢呐协奏曲《敦煌魂》

谱例 5-43 是以大乐队伴奏唢呐的主旋律,第三小节开始唢呐独奏出现,二胡、中胡、大提琴、低音提琴相继以复调形式伴奏,表现了敦煌人无限悲怨的心情。

在复调性伴奏中,我国的民间音乐和戏曲音乐中有大量实例,特别是用主题式的乐句无限反复,直到入板唱腔或主奏乐器的段落,例如,唢呐独奏曲《百鸟朝凤》中唢呐吹奏模仿鸟声的一段,戏曲中的散板或演员做动作时的段落。张晓峰、朱晓谷的二胡叙事曲《新婚别》最后一段《送别》,也运用了复调性伴奏手法。

5. 低音声部

低音声部在乐队中除可演奏旋律之外,更多的是以它特有的独立声部衬托主要旋律,可以是长音,可以是短音;可以是复调型(华彩型),也可以是节奏型。

在一组和声进行时,低音声部也有个旋律线在进行,支持着和声的位置,这个低音旋律线往往决定着乐队的音响(浓、淡、厚、薄)。这是塑造音乐形象的需要,不存在音响上的好坏。

6.随腔伴奏

随腔伴奏这是我国戏曲和曲艺音乐中运用最广的一种伴奏形式,它往往有一件主奏乐器,其他乐器都跟随它,如京剧中的京胡,沪剧中的二胡(主胡),曲剧、吕剧中的坠胡,评弹中的琵琶,等等。当然戏曲也有专门乐队,有随腔伴奏,也有帮腔。

在传统戏曲伴奏乐队中一般乐器数量不多,在三五件至十件以内,但现在戏曲乐队编制逐步加大,这就需要配器了。20世纪六七十年代的京剧现代戏,除传统三大件外,还增加了不少民族乐器和西洋乐器。笔者认为,中国的戏曲乐队不宜加入太多的西洋弦乐和吹管乐器,即使是采用低音乐器也希望只是短暂的过渡,期待不久的将来,西方的低音乐器会被创新的民族低音弦乐器所取代。

特别提示:

节奏型伴奏是传统乐曲常用的技法,为了不使听觉疲劳,往往组合成综合伴奏形式,避免较长时间只用一种伴奏形式,所形成的单调音响。

后 记

笔者的老师胡登跳先生20世纪80年代出版的《民族管弦乐法》一直影响着从事民族音乐(戏曲)创作的作曲家,胡先生不但在理论上颇有建树,还在实践中首创了"丝弦五重奏"这一民族器乐重奏形式,其创作的作品有几十首,至今仍在舞台上演奏。胡先生奠定了民乐重奏的新形式。

改革开放以来,民族管弦乐团(队)像雨后春笋般建立起来,众多职业和非职业的民族管弦乐团(队)活跃在各种舞台上,展现了中国民乐强大的生命活力。目前的大型民族乐团(队)在编制上已基本形成较固定的形式,《民族管弦乐队配器法》是在此基础上对各组乐器配置的分析。

本书是笔者教学、创作及分析各位作曲家作品的心得体会,本着尽量简练和便于说明问题的原则,书中节选了众多作曲家的作品曲谱片段,在此向这些作曲家表示衷心感谢。不足之处还望读者批评指正。